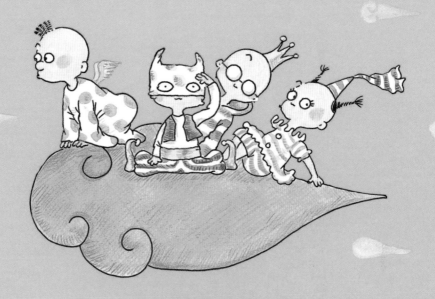

朱德庸
絕對小孩2

對這些小孩來說，世界絕對可以用來每天飛翔。

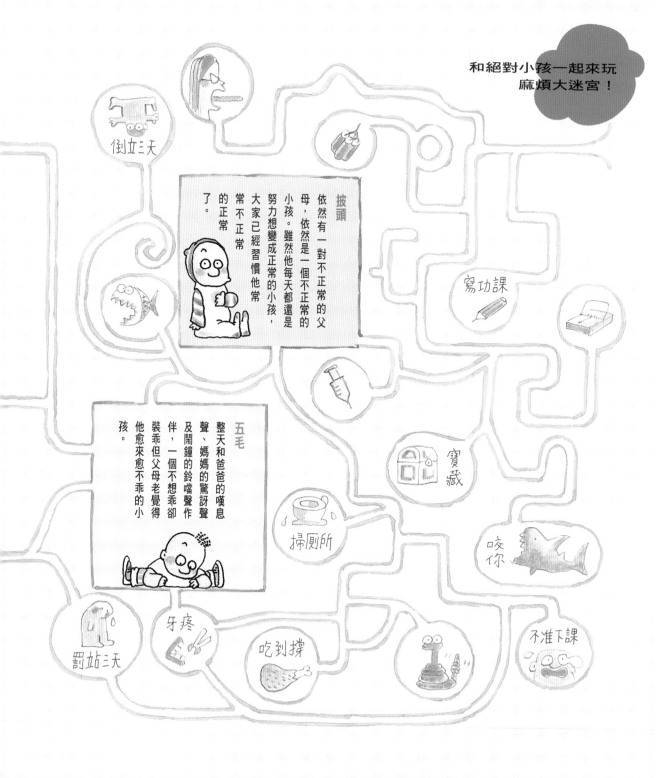

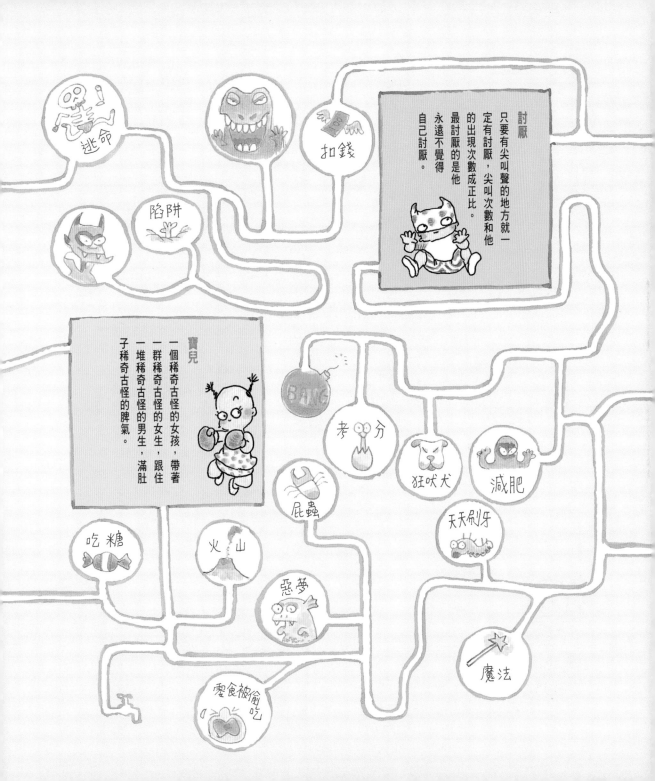

逃命

扣錢

陷阱

寶兒

一個稀奇古怪的女孩，帶著一群稀奇古怪的女生，跟住一堆稀奇古怪的男生，滿肚子稀奇古怪的脾氣。

考分

狂吠犬

減肥

屁蟲

天天刷牙

吃糖

火山

惡夢

魔法

零食被偷吃

嚇嚇人

抓去結婚

沒帶傘

天天考試

比賽小子

一年考十二個月，一個月考三十天，一天考二十四小時。考試是他唯一存在的理由，考贏別人是他唯一懂得的價值。

吃你

被欺負

貴族妞

錢不代表爸爸，但爸爸就代表錢。節儉對她來說是神話，樸素對她來說是幻想。她們一家的貴族品味只有貴族學校才能接受。

遇海盜

偷襲

流沙

過期蛋糕

睡覺
Z

放假

狗仔
大家還不了解的新同學，只知道他以他爸爸為榮，但他爸爸不怎麼以他為榮。

波波與狐狸妹
波波是剛從貴族學校轉來的新同學，狐狸妹是她和貴族妞的舊同學。大家現在只知道波波比寶兒還脾氣火爆，狐狸妹比貴族妞還仗勢欺人，其他還在摸索中……

免費吃

讀書

神經貓

水精靈

又一次不可思議的不一樣了……

每個小孩每天都會覺得這個世界

我們看得見和
看不見的那種幸福

每個人都有一次童年，我卻已經度過兩次。

我的第一次童年，是在呆看著教室窗外的雲、翻找著院子角落的蟲和對抗著大人世界的許多規矩度過的；陪伴我的是一個小孩的孤獨和想像。

我的第二次童年，是在我自己的小孩爬在地板上的玩玩具聲、他一邊走路一邊編故事的喃喃自語聲和他怎麼也搞不清楚大人世界規矩的麻煩聲裡度過的；陪伴我的是我的小孩為我這個三十歲以上的大人突然帶來的他的世界的許多想像，以及我對我自己還是個小孩的那個世界的許多回憶。

我的第一次童年和第二次童年相隔了二十年，世界改變如此之大，我自己改變更大。但在陪我自己的小孩再度過一次童年後，我發現：這個世界上唯一不會改變的，是小孩子的那個想像世界。

因為，多少次我這個大人在幾乎被各種複雜的困惑淹沒的時刻，只要我牽起太太和孩子的手，一家人在靜靜的巷道裡行走，陽光溫暖地曬著俯臥在牆頭的街貓，我們的心情又會重新回到小孩那種自由的感覺，彷彿可以直接碰觸到天空的邊緣；多少次我這個大人在夜晚上床入睡前，只要閉起眼睛假想幼小的自己在童年的住家上空緩緩飛行，俯瞰一排排鄰居的屋頂

和街燈，我的想像又會重新回到小孩那個奇異的世界，彷彿可以直接抓住彩虹的翅膀。

用小孩那種直接的方式思考問題，用小孩那種想像的方式觀看世界，讓我重新找回了一種看不見的幸福。

原來，我們大人一直以為：幸福是由各種看得見的東西構成的。我們每天忙著處理各種看得見的事務，我們每天忙著購買各種看得見的物品，辛苦堆砌起我們認為可以得到的幸福，結果大部分時候，我們得到的只是一個我們自己建構起來的現實世界。

其實，真正的幸福是由很多看不見的東西組成的，就像小孩的想像世界那樣。只要和小孩們在一起一整天，你會發現，不管碰到什麼樣的情況，他們都能一轉眼把世界變得很好玩、很好笑。小孩的心是真正長著想像的翅膀，很簡單的就能飛進幸福的感覺裡去。可惜的是，我們這個大人的世界已經愈來愈物質化，當很多小孩長大以後，他們也開始追求起那些看得見的幸福，而忘記了他們童年時擁有的，那些看不見的更巨大、簡單的幸福。

我常常幻想我的童年一直存在另一個時空，我可以乘著時光機器回到我童年的家。我會從清晨就在院子裡探險，看看經過了一夜，哪些花苞開了，哪些葉子落了，哪個牆角又多了幾隻六腳鄰居；然後，等那個童年的小男孩的我出現在我身邊，咧著嘴衝著我傻笑，我會緊緊擁抱他，感謝他給了我那麼多變成大人後還能擁有的幸福回憶。

這本《絕對小孩2》畫的是大人的現實世界和小孩世界的拉鋸，以及小孩想像世界的無限自由。我想藉著畫這本書再開始我的第三次童年，如果你已經長大了，也邀請你一起，趕快抓住想像世界的飛龍翅膀，和小孩們到彩虹、星星和雲朵裡尋找那種我們看不見的幸福吧。

二〇〇八、十二、十五

朱德庸 這個人

他有一雙成人的眼，和一顆孩子的單純的心。

江蘇太倉人，1960年4月16日來到地球。無法接受人生裡許多小小的規矩，每天都以他獨特而不可思議的方式裝點著這個世界。

大學主修電影編導，28歲時坐擁符合世俗標準的理想工作，卻一頭栽進當時無人敢嘗試的專職漫畫家領域，至今無輟。認為世界荒謬又有趣，每一天都不會真正地重覆。因為什麼事都會發生，世界才能真實地存在下去。

他曾說：「社會的現代化程度愈高，愈需要幽默。我做不到，我失敗了，但我還能笑。這就是幽默的功用。」又說：「漫畫和幽默的關係，就像電線桿之於狗。」

朱德庸作品經歷多年仍暢銷不墜，引領流行文化二十載，正版兩岸銷量已近千萬冊，佔據各大海內外排行榜，在兩岸三地、韓國、東南亞地區及北美華人地區都大受歡迎。作品陸續被兩岸改編為電視劇、舞台劇，他本人也被大陸傳媒譽為「唯一既能贏得文化人群的尊重，又能征服時尚人群的作家」，他的漫畫更被視為「華人文化四大絕技之一」。《絕對小孩》第一集在台灣被譽為二十年來「最好玩的作品」，在大陸上市正版一年銷售七十萬冊，創下「中國大陸地區繪本類圖書迄今最好的成績」。並獲得台灣金鼎獎殊榮肯定，這也讓朱德庸創下唯一連續四年獲得金鼎獎最佳漫畫獎的紀錄。

朱德庸創作力驚人，創作視野不斷增廣，幽默的敘事手法和純粹的赤子之心卻未曾受到影響。「雙響炮系列」描繪婚姻與家庭、「澀女郎系列」探索兩性與愛情、「醋溜族系列」剖析年輕世代。他在《什麼事都在發生》裡展現「朱式哲學」，在《關於上班這件事》中透徹人生百態，《絕對小孩》系列則真實呈現他心底住著的，那個絕對小孩的觀點。

朱德庸的作品

雙響炮·雙響炮2·再見雙響炮·再見雙響炮2·
霹靂雙響炮·霹靂雙響炮2·麻辣雙響炮·
醋溜族·醋溜族2·醋溜族3·醋溜CITY·
澀女郎·澀女郎2·親愛澀女郎·粉紅澀女郎·搖擺澀女郎·甜心澀女郎·
大刺蝟·什麼事都在發生·關於上班這件事·絕對小孩

目錄

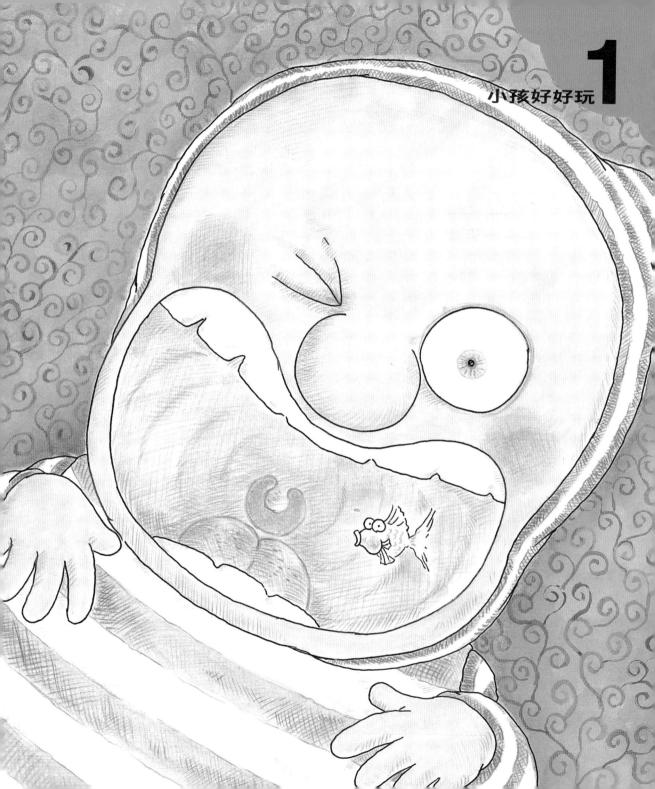

小金：整天只會對人張口閉口的牠恐怕對我很不滿。我常拿牠作憋氣訓練，最久的一次是二十秒，直到牠口吐白沫。

阿貴：我養牠只是想向爸媽證明我的動作不是全家最慢的……

尖嘴：一隻專門學我媽說話的鸚鵡，最後被我爸放走了。因為他受不了家裡同時有兩個罵人的聲音。

七彩：每小時轉換一次顏色的變色龍，養了一年始終跟我不親，卻對老爸很好。也許牠以為和我爸爸是同類吧？

我 的 寵 物

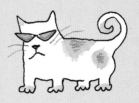

啞啞：一隻擅長挖出我私藏零食的貓。自從牠無意挖出老爸的私房錢後，就成了老媽的寵物……

披頭：目前是爸媽的寵物，什麼時候會被逼離家出走還不知道……

福來：整天無所事事，只會吃喝拉撒睡。別誤會，我說的是這隻狗，不是自己……

阿強：跟我沒什麼互動的蟑螂，只有我吃東西時才會出現。有時我懷疑出現的不是阿強而是長一樣的哥哥阿力……

幫媽媽買一瓶醬油。

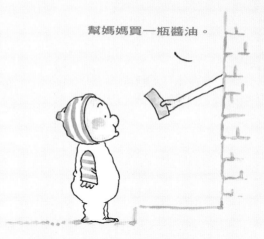

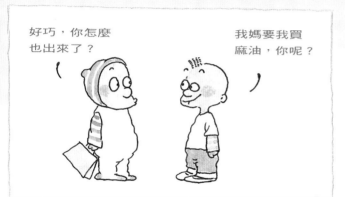

好巧，你怎麼
也出來了？

我媽要我買
麻油，你呢？

好像確實跟什麼油
有關……

是麻油嗎？

糟糕，我忘了買什麼？

也是，聽起來好像是麻油。

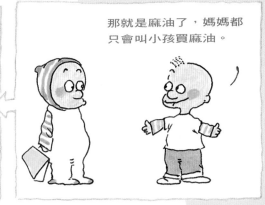

那就是麻油了，媽媽都只會叫小孩買麻油。

一塊玩吧。　　好呀。

你怎麼有空出來？

我媽要我買東西。

糟了，我又忘了。

買什麼東西？

好像有個麻字。

別急，有什麼關鍵字嗎？

有個麻字，那就
一定是麻繩了！

麻繩！

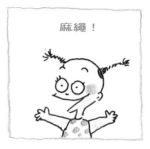

麻……

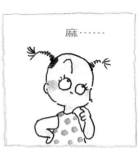

披頭不停地遇見朋友，
也不停地健忘……

跟子有關？
是子彈。

跟繩有關？
那是繩子。

跟子有關？
是棋子。

彈？是彈珠！

我知道了！

我要你買醬油，你怎
麼買了彈珠超人！？

唉，我就說老媽怎麼
會給我錢買玩具……

我們無法選擇自己的父母。

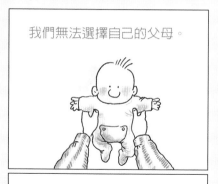

也無法選擇自己的性別。

更無法選擇自己的興趣。

我們唯一有的選擇就是
考試卷上的選擇題。

好奇怪的開學
註冊手續……

牌子拿正！

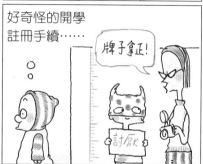

如果我能有一個願望，我希望擁有全世界的糖果。

小孩的玩具。

如果我能有兩個願望，我希望也擁有全世界的玩具。

小孩的玩具。

如果我能有三個願望，我希望再擁有全世界的遊戲。

小孩的玩具。

但如果我什麼願望也不能有，那我只希望繼續擁有這三個夢想。

大人的玩具。

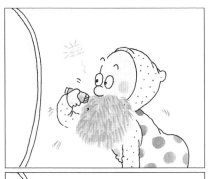

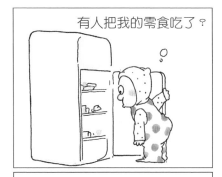
有人把我的零食吃了？

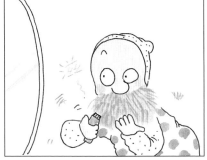

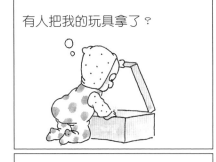
有人把我的玩具拿了？

嗯，學爸爸刮鬍子。

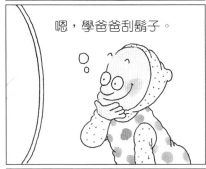

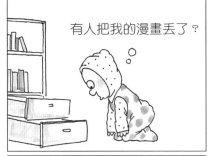
有人把我的漫畫丟了？

天呀，誰把我的
假髮剃光了！

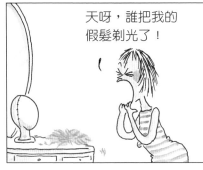

為什麼就是沒有人
把我的功課做了？

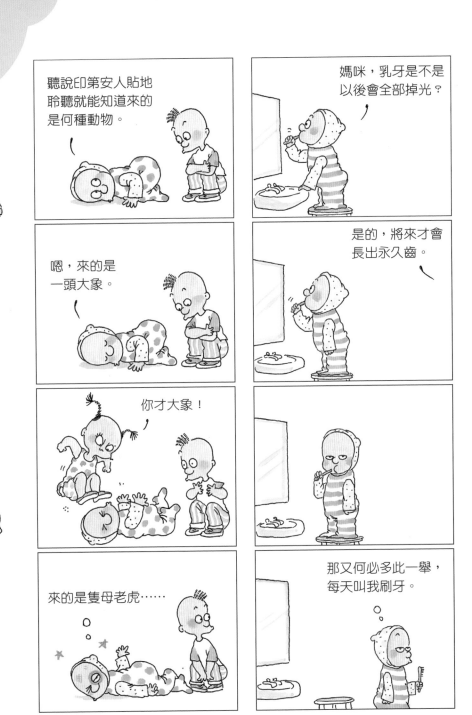

披頭，吃飯好好吃，
別掉的滿桌飯粒。

我前天考99分，
昨天考99分。

吃飯掉飯粒，小心以後
娶一個芝麻臉老婆。

今天也考99分。

你為什麼不乾脆考100分？

那我就不結婚了，讓我的
情敵去娶那芝麻臉老婆。

因為我還沒想到要向
爸媽要什麼禮物。

- 大人永遠想不透小孩，是因為大人長大後就停止想任何事了。
- 每個小孩都是天才，只要大人別每天扔一大堆教材。
- 小孩相信夢境，大人只相信門禁。

●小孩有兩種：一種是乖小孩，另一種是壞小孩。

●大人只有一種：就是會把小孩分成好或壞的大人。

●小孩的世界讓人跑進去就不想出來，大人的世界讓人跑進去就出不來。

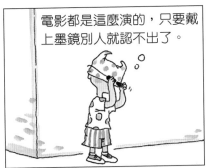

電影都是這麼演的，只要戴上墨鏡別人就認不出了。

哼，我不怕你！

哇，討厭，完全認不出你了。

變身呀，我才不在乎。

哇，討厭，你簡直變了一個人。

別想嚇唬人！

和他一起看電視真的很煩……

你從來沒想過要做一次乖小孩嗎？

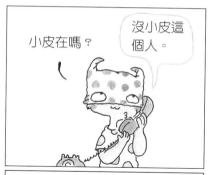

小皮在嗎？

沒小皮這個人。

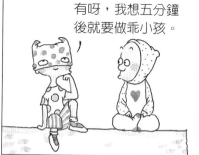

有呀，我想五分鐘後就要做乖小孩。

小紅在嗎？

也沒小紅這個人。

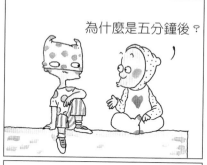

為什麼是五分鐘後？

小趣在嗎？

喂！你是在找麻煩呀？!

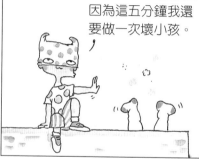

因為這五分鐘我還要做一次壞小孩。

那請問，麻煩在嗎？

●小孩認為世界是屬於天空、月亮、星星、流水、石頭、小草、花兒、雲朵和動物的…大人認為世界是屬於人類的。

●小孩生活在自己的世界裡，大人生活在別人的世界裡。

大人小孩配

●小孩講話只有自己聽得懂，別人常常聽不懂。

●大人講話別人都聽得懂，只有自己不懂為什麼要這樣講。

●小孩的腦袋就像一座活動迷宮，沒有人知道入口在哪兒，也沒有人知道出口在哪兒。

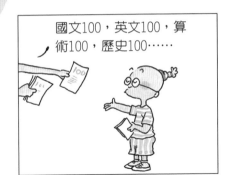

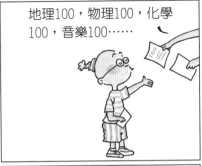

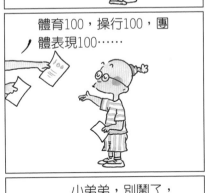

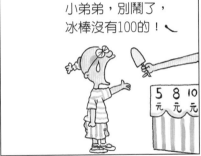

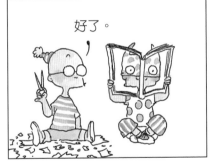

今天真倒楣，出門被鳥屎砸，又被狗在腿上撒尿……

我看到恐龍，你呢？
第一。

還掉進水溝，一腳踢到狗屎……

我看到聖誕老人，你呢？
第一。

別生氣，給你一個愛的鼓勵。

不會吧，雲會一直變換，怎麼老是一樣？

今天真倒楣，被鳥屎砸，被撒狗尿，跌入水溝踢到狗屎，最後還被醜八怪kiss……

● 小孩的生活是自由自在，大人的生活是自作自受。
● 一個小孩只是一個小孩。
兩個小孩就是一齣鬧劇。
三個小孩就是一場暴動。

大人小孩配

●小孩生活在一個天真的世界，
　大人生活在一個天天爭的世界。
●大人常認為小孩什麼都不懂，但大人什麼都懂
　卻不懂小孩。
●小孩唯一的壓力就是父母給予的壓力。

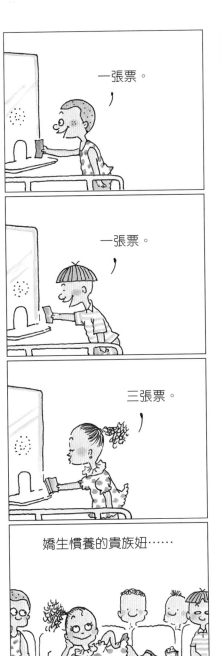

一張票。

一張票。

三張票。

嬌生慣養的貴族妞……

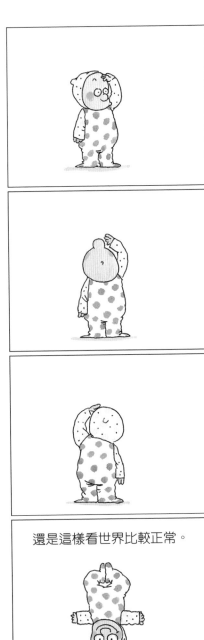

還是這樣看世界比較正常。

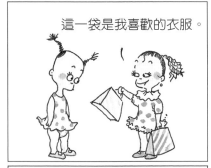

這一袋是我喜歡的衣服。

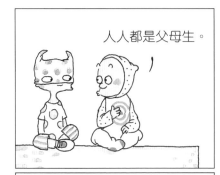

人人都是父母生。

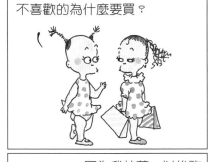

這一袋是我不喜歡的衣服。

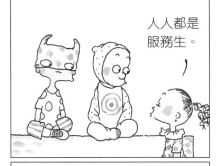

人人都是
服務生。

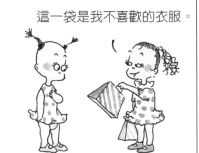

不喜歡的為什麼要買?

服務生?

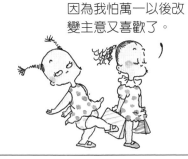

因為我怕萬一以後改
變主意又喜歡了。

來一杯汽水,土司三分焦,
蛋煎單面、起司一片半……

●小孩生活的世界是一個想像的世界,現實世界
只在和大人接觸時發生;大人生活的世界是一
個現實的世界,想像世界只在晚上做夢時出現。
●我只是想灌溉這些花朵呀——一個在花格子床
單上尿床的小孩如是說。

●玩具是小孩的生命，是商人的生意。

●非專家說：也別把兒童當教育工具。

●專家說：別把兒童當玩具。

●兒童是世界上最可愛的玩具，遺憾的是這玩具會長大。

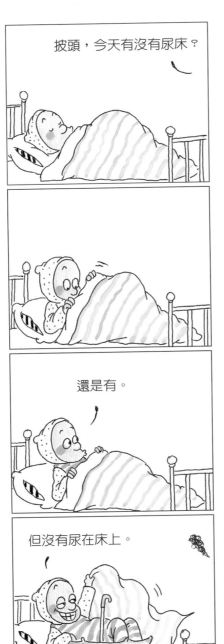

披頭，今天有沒有尿床？

還是有。

但沒有尿在床上。

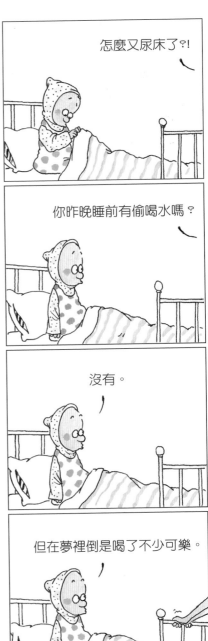

怎麼又尿床了？!

你昨晚睡前有偷喝水嗎？

沒有。

但在夢裡倒是喝了不少可樂。

睡要有睡相！

1…2…3…4…5…6…7…8…9…10。

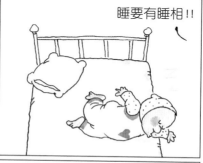

睡要有睡相！！

唉，我只會數到十，再重複開始吧……

1、2、3、4、5……

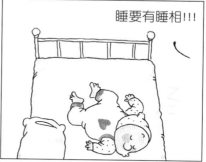

睡要有睡相！！！

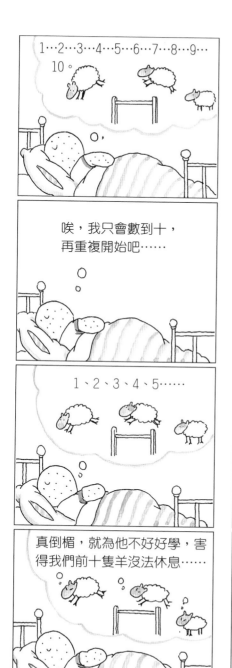

真倒楣，就為他不好好學，害得我們前十隻羊沒法休息……

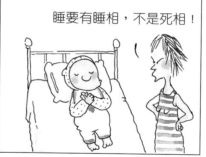

睡要有睡相，不是死相！

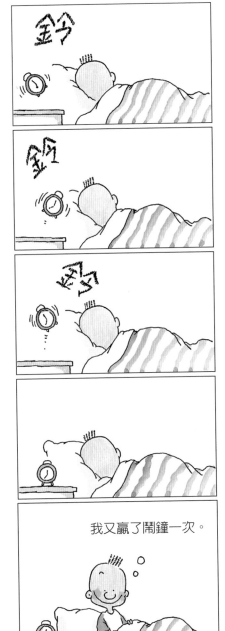

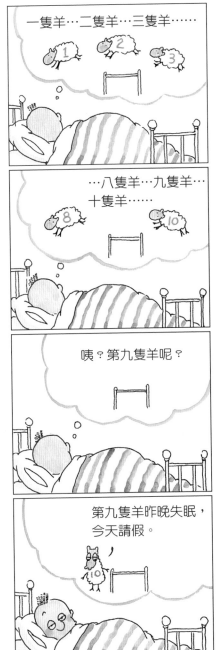

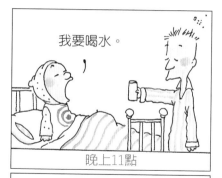

我要喝水。

晚上11點

起床，上學了。

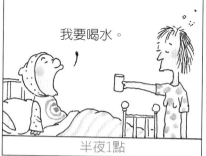

我要喝水。

半夜1點

起床，上學了。

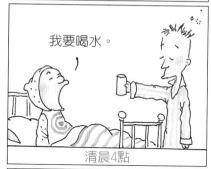

我要喝水。

清晨4點

起床，上學了。

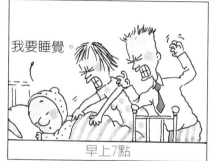

我要睡覺。

早上7點

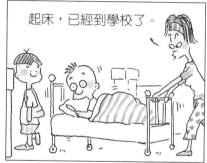

起床，已經到學校了。

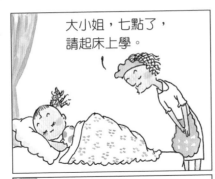

大小姐，七點了，
請起床上學。

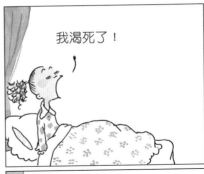

我渴死了！

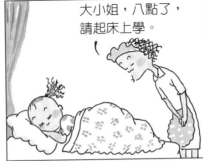

大小姐，八點了，
請起床上學。

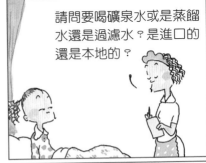

請問要喝礦泉水或是蒸餾
水還是過濾水？是進口的
還是本地的？

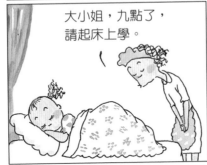

大小姐，九點了，
請起床上學。

打算用玻璃杯、瓷杯或是
陶土杯？還是用碗喝？

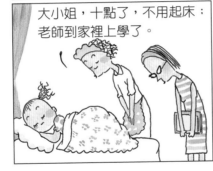

大小姐，十點了，不用起床；
老師到家裡上學了。

這下我非渴死不可了……

失火啦！快起床上學！

山崩啦，快起床上學！

隕石撞地球啦，快起床上學！

真是蠢父母，這些災禍那
有比上學可怕。

我半夜口渴，我爸都給我氣水喝。

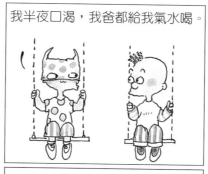

汽水？這麼好的爸爸。

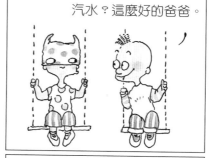

不是汽水，是氣水。

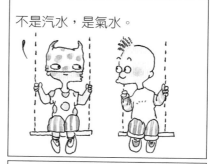

叫你睡前自己多喝
水！渾球不肖子！

早。

老師早。

是摔角嗎？

早。

老師早。

是相撲嗎？

討厭爸爸！怎麼是你？

老師早。

是格鬥嗎？

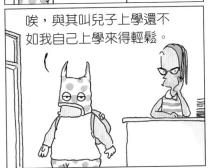

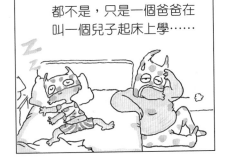

唉，與其叫兒子上學還不如我自己上學來得輕鬆。

都不是，只是一個爸爸在叫一個兒子起床上學……

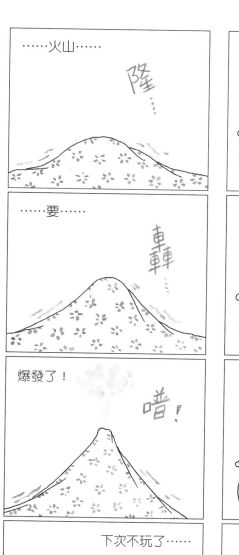

……火山……

隆……

……要……

轟轟……

爆發了!

噴!

下次不玩了……

喂,你可不可以別在我玩潛水遊戲時在水裡放屁!

● 小孩每天早晨賴床不起,是因為只要離開床,就離開了夢幻進入大人的現實世界。

● 在小孩的世界裡,一天有四十八小時,所以他們才會衣服慢慢穿,食物慢慢吃,玩具慢慢玩,功課慢慢寫……。

大人小孩配

●每個小孩都擁有魔法，但只有小孩之間才互相看得見。

●大人認為金錢是萬能的，小孩認為魔法才是萬能的。

●對小孩而言，錢唯一的用處就是買玩具和糖果。

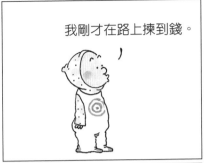

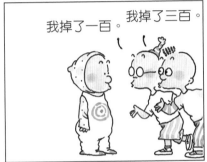

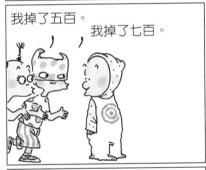

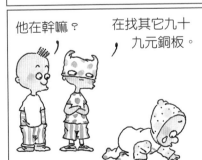

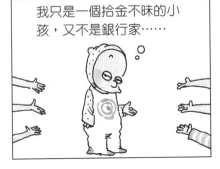

一顆糖…兩顆糖…三顆糖……

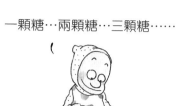

一百元！

一顆蛀牙…兩顆蛀牙…三顆蛀牙……

我再也不要拾金不昧了，我要把它花光光！

神經！

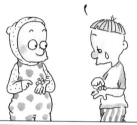

吃冰淇淋，喝可樂，買爆米花……

一顆蛀牙…兩顆蛀牙…三顆蛀牙……

半年後……

你這笨孩子，你揀到的是自己掉的錢……

●小孩喜歡吃甜食是因為大人要他們嘗試的事物都太苦了。

●醫師：你到底有沒有刷牙習慣？

兒童：有呀，我都是在吃糖前刷牙。

●小孩絕對愛吃五花瓣…

大人小孩配

(5) 找尋下一個食物三十秒。
(4) 吃盡薯條一分鐘。
(3) 啃完雞腿三分鐘。
(2) 喝光可樂四分鐘。
(1) 吃掉漢堡五分鐘。

0930

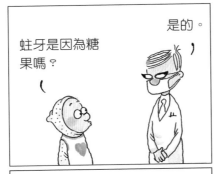

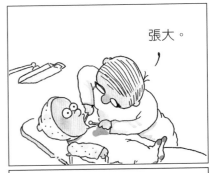

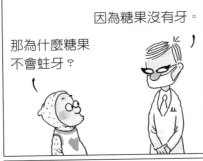

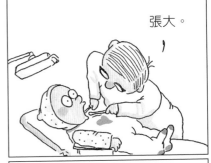

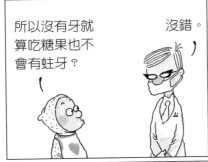

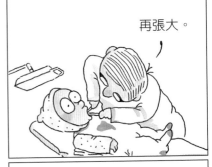

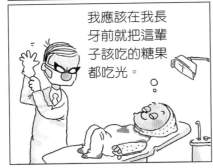

是右上第二顆疼嗎？

嘿！錯，你還有兩次機會。

放鬆……

是左下第三顆疼嗎？

嘿！錯，你還有一次機會。

放鬆……

是中間這一顆疼嗎？

嘿！錯，很抱歉你三次都答錯！

放鬆……

下次別再帶他來看牙！

放鬆……

你先放鬆……

● 懶小孩甜食不滅定律：

(1) 愈甜的零食愈好吃。

(2) 甜食不見得和體重有關，但絕對和蛀牙有關。

(3) 每五十粒糖必損壞一顆牙，所以一次只要吃四十九粒。

●小孩最怕嘴巴裡的牙齒被拔走，大人最怕公司裡的位子被搶走。

(5)吃不完的糖就塞進口袋，至少口袋塞滿糖不會長蛀牙。

(4)張大嘴不是為了吃糖，就是為了看牙。

20萬！

漢堡……

可樂餅……

義大利麵……

多20點
只要10元

誰家的孩子？
流了一地的口水！

現代美展

我決定當一個有錢的畫家。

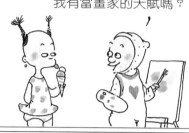

我有當畫家的天賦嗎？

我爸說死的畫家才是一個值錢的畫家。

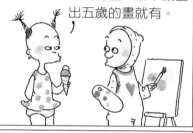

如果你能五歲畫出五十歲的畫，五十歲畫出五歲的畫就有。

那活的呢？

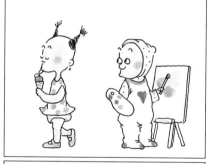

活的畫家只是一個討錢的畫家。

唉，我的天賦被卡在五歲至五十歲中間的這四十五年裡。

● 小孩喜歡魔術，大人喜歡騙術。

● 小孩的世界充滿著魔法，大人的世界充滿了沒辦法。

● 小孩子遇到一起都會開懷大笑，因為他們知道回家後見到大人就笑不出來了。

大人小孩配

● 到底是大人可以教小孩的比較多，還是小孩可以教大人的比較多？這是一個問題。

● 每一顆小孩的心都背著一對透明的彩虹翅膀，等他們長大，那顆心就換成背著書包和公事包了。

如果我一幅畫能賣一百元，那賣十幅就有一千元。

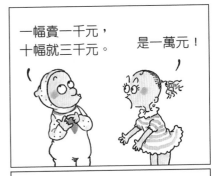

一幅賣一千元，十幅就三千元。

是一萬元！

賣一百幅就有一萬元，賣一千幅就有十萬元。

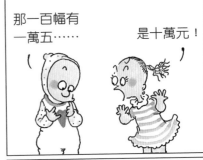

那一百幅有一萬五……

是十萬元！

這樣能證明我是天才畫家嗎？

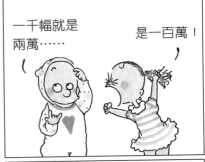

一千幅就是兩萬……

是一百萬！

這樣只證明他們是笨蛋買家。

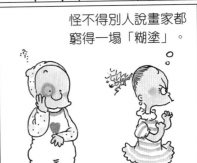

怪不得別人說畫家都窮得一塌「糊塗」。

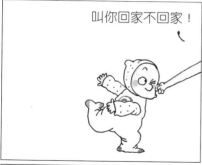

叫你回家不回家！

哇，高更復活了！

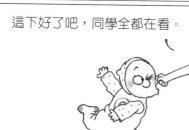

這下好了吧，同學全都在看。

哦，梵谷回來了！

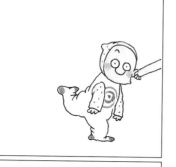

喲，畢卡索再世！

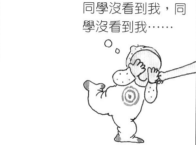

同學沒看到我，同學沒看到我……

早告訴過你，找我辦畫展一定成功。

披頭美展
敢批評
就揍人！

我決定環遊世界一圈。

我要去沙浪。　是流浪。

你是先去美國？英國？德國？
法國？荷蘭？比利時？

因為要尋找我
的人參。　是人生。

韓國？日本？剛果？
阿拉伯？南非……

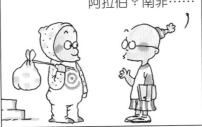

此食不找更
待何食。　是此時不找
更待何時。

世界還沒轉一圈，腦袋
就已經暈了好幾圈……

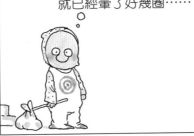

他比較適合找食
物而不是人生。

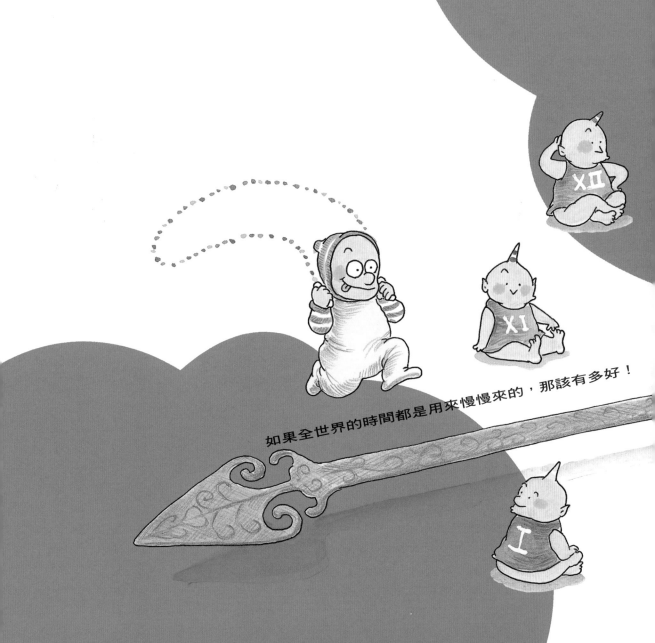

如果全世界的時間都是用來慢慢來的，那該有多好！

牛頓

愛因斯坦

愛迪生

孫中山

父母希望我成為的人

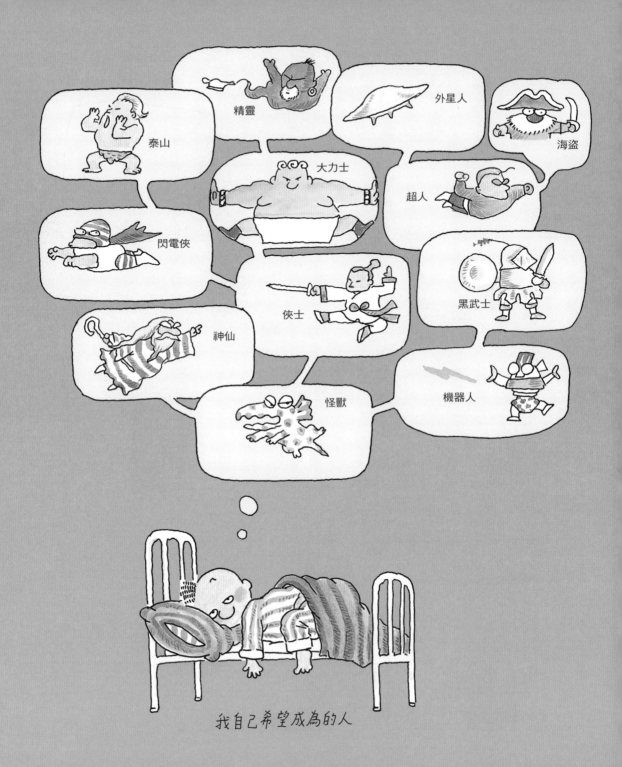

我自己希望成為的人

這是什麼？

我竟然在儲藏室找到
一張藏寶圖⋯⋯

嘿，再也不用可憐兮兮的
跟爸媽要錢買玩具了。

哈，有了藏寶圖就有錢。

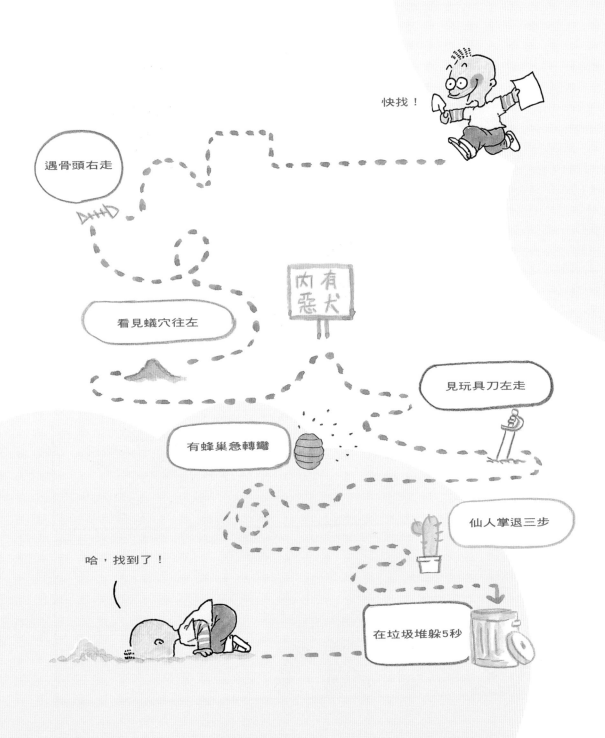

不知是誰藏的？

是惡名昭彰的紅鬍海盜嗎？

還是殺人如麻的土匪？

……或是阿里巴巴四十大盜所藏？

不管了，不義之財人人得而花之。

天譴呀……
我的私房錢怎麼不見了。

其實既不是海盜也不是土
匪，更不是阿里巴巴藏的，
而是五毛爸爸藏的……

如果貓長大，我就會趴在牠頭上。

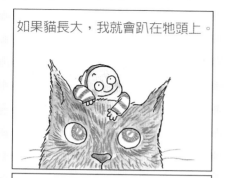

如果狗長大，我就會壓在牠頭上。

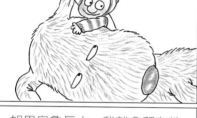

如果烏龜長大，我就會爬在牠頭上。

但是如果我長大，我絕不會讓大人騎在我頭上。

如果玩具會說話，那有多好玩。

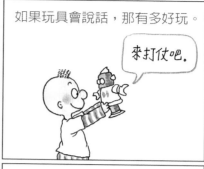

如果小狗會說話，那有多開心。

如果花朵會說話，那有多美妙。

如果糖果會說話，那有多可怕。

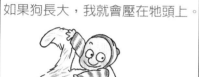

下雨天忘了拿傘——這就是小孩。

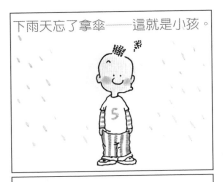

玩具是小孩的生命。

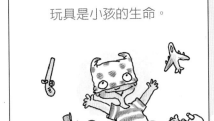

買零食忘了帶錢——這就是小孩。

遊戲是小孩的靈魂。

交作業忘了寫——這就是小孩。

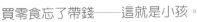

零嘴是小孩的糧食。

幹壞事忘了想理由——
這就是大人。

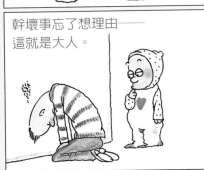

說謊可不是
小孩的專利。

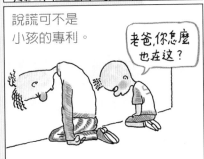

人為什麼要上學校？

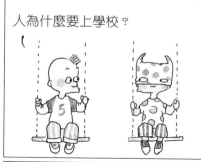

書上說小孩是充滿著希望。

因為他們要教你做人的道理、誠懇的態度、良好的品德。

你認為呢？

人為什麼要進社會？

當然充滿著希望。

因為他們要教你把學校教的事都忘掉。

問題是充滿著小孩的希望還是大人的希望？

再來。

再來。

再來。

別傻了，牛頓不是已經證明只有被蘋果砸才會想出定律嗎?!

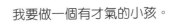
我要做一個有才氣的小孩。

我要做一個有志氣的小孩。

我要做一個有骨氣的小孩。

我只想做一個找人出氣的小孩。

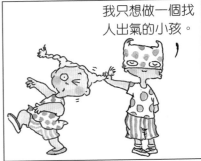

為什麼大象耳
朵那麼大？　　因為牠天生大。

為什麼老虎爪
子那麼尖？　　因為牠天生尖。

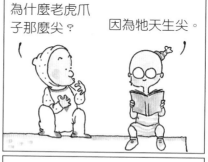

為什麼鱷魚皮
膚那麼硬？　　因為牠天生硬。

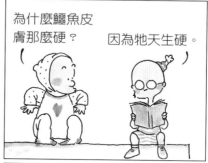

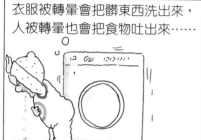

衣服被轉暈會把髒東西洗出來，
人被轉暈也會把食物吐出來……

為什麼你的回
答那麼簡單？　　因為你天生笨。

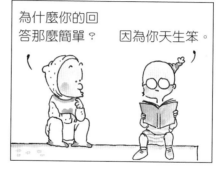

所謂小孩就是：願意拿一噸黃金去換一盒冰淇淋。

所謂大人就是：也願意拿一噸黃金去換一盒冰淇淋，只要那盒冰淇淋值兩噸黃金的價格。

小孩整天想冒險，大人只想有保險。

大人和小孩的差別在於：大人大大的軀殼中裝了一顆很小的心，小孩則相反。

在最貴的壁紙上塗鴉，在最貴的沙發上灑湯，在最貴的大衣上黏口香糖──這就是一個小孩所能做的最便宜的消遣了。

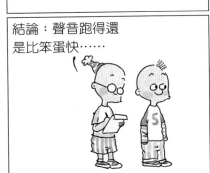

結論：聲音跑得還是比笨蛋快……

好了，你已經證明不是只有傷心才會掉淚……

目擊者指出外星人目大如球，全身白皙，尖頭細脖……

你笨蛋。

你笨蛋。

你們在看什麼？

我聰明。

你聰明就快打119救我。

媽呀，外星人！

媽呀，回音洞裡有鬼！

有你個大頭鬼，每次都這樣。

能引起大人注意的小孩是考一百分的天才和考零分的笨蛋，其餘都只是統計排名的數字。

小孩就像一張可以自由揮灑的白紙，大人卻希望小孩填上的是分數。

小孩希望大人有禮物，大人希望小孩有禮貌。

小孩有小孩的世界，大人有大人的世界；小孩的世界在內心，大人的世界在辦公室。

其實小孩比任何得諾貝爾獎的科學家都具備實驗精神，因為他們會實驗自己手上抓得到的任何東西。

這是時間停滯器，只要盯著它看，時間就會緩慢流逝。

嘿，真的耶，時間好像過得很慢。

那算什麼，我這裡過得更慢。

我以後要做發明家，發明很多很多東西。

那些發明會讓我得到世界各項獎，贏得全世界的錢和稱讚。

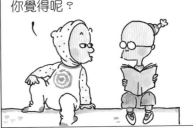

你覺得呢？

你絕對是天生的發明家，剛才你已經發明好多不可能的事了。

身陷在海底三萬八千哩⋯⋯

叫天天不靈，叫地地不應。

倒楣的船長將永
遠沉寂在此⋯⋯

倒楣個大頭！
我才倒楣呢。

這是我發明的助眠機，只
要戴在頭上就會昏睡。

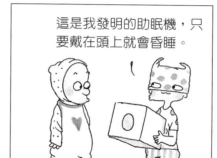

我一點也不想睡。

小孩世界有沒有白雪公主？答案是有的。
大人世界有沒有呢？答案也是有的，但需要花
整容費。
小孩的創造力用在遊玩上。
大人的創造力用在賺錢上。

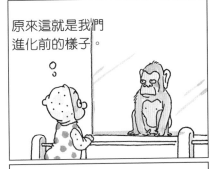
原來這就是我們
進化前的樣子。

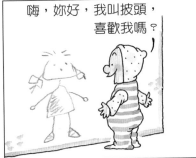
嗨，妳好，我叫披頭，
喜歡我嗎？

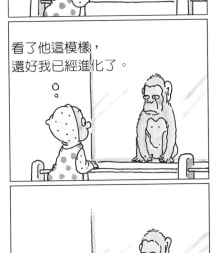
看了他這模樣，
還好我已經進化了。

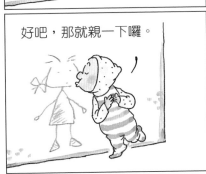
好吧，那就親一下囉。

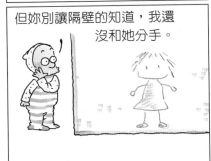
但妳別讓隔壁的知道，我還
沒和她分手。

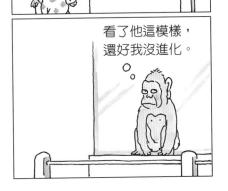
看了他這模樣，
還好我沒進化。

小孩都喜歡胡思亂想，因為只要不這樣，他們就會想起自己的父母。

小孩希望爸爸是超人，這樣就能拯救全世界。

爸爸也希望自己的小孩是超人，這樣就能永不疲憊的一直唸書。

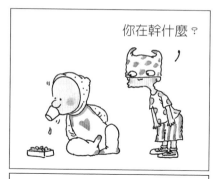

你在幹什麼?

我在模仿沒手
沒腳的人。

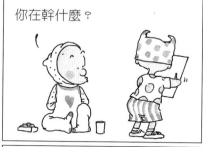

你在幹什麼?

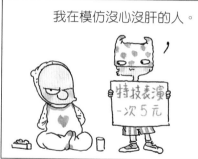

我在模仿沒心沒肝的人。

特技表演
一次 5 元

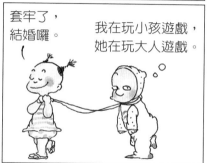

套牢了,
結婚囉。

我在玩小孩遊戲,
她在玩大人遊戲。

哇，好精彩。

哇，好精彩。

天呀，我從未見過手法如此快，我要培養你。

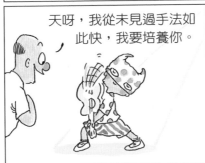

哇，好精彩，你的志願是要當表演家嗎？

再切快一點，客人等著上菜。

不，要當扒手。

等我長大想做科學家。

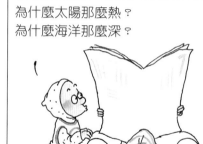

為什麼太陽那麼熱？
為什麼海洋那麼深？

等我長大想做藝術家。

為什麼星星那麼亮？
為什麼白雲那麼輕？

等我長大想做小說家。

為什麼河流那麼長？
為什麼高山那麼高？

等我長大只想離開家。

為什麼你那麼囉嗦？為什麼你
那麼煩人？為什麼你那麼愛問
為什麼？

穩住……
別晃……

哇,這麼高?!

……好了。

喂,你們是在歧視
我們小孩嗎?!

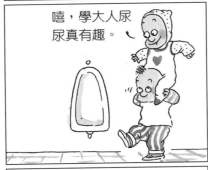
嘻,學大人尿
尿真有趣。

旁邊有小孩專用的。

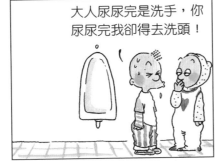
大人尿尿完是洗手,你
尿尿完我卻得去洗頭!

哇,這麼低?! 你們是
在歧視我們小孩嗎?!

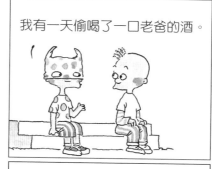

我有一天偷喝了一口老爸的酒。

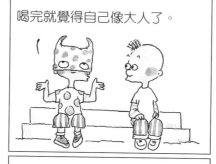

喝完就覺得自己像大人了。

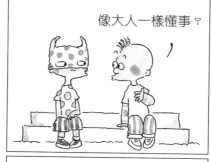

像大人一樣懂事？

都怪媽咪整天嚇我別一個人搭計程車……

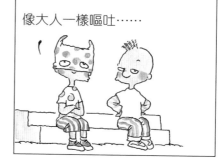

像大人一樣嘔吐……

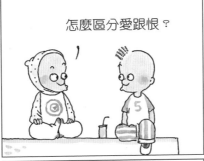

怎麼區分愛跟恨?

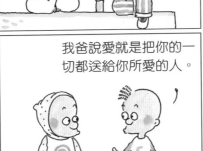

我爸說愛就是把你的一切都送給你所愛的人。

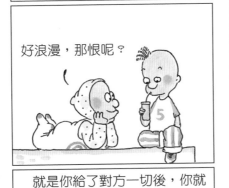

好浪漫,那恨呢?

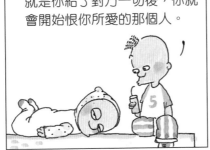

就是你給了對方一切後,你就會開始恨你所愛的那個人。

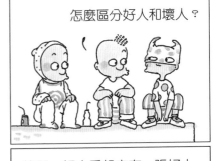

怎麼區分好人和壞人?

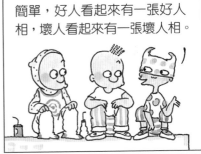

簡單,好人看起來有一張好人相,壞人看起來有一張壞人相。

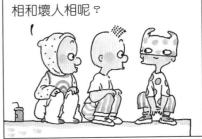

那又怎麼區分好人相和壞人相呢?

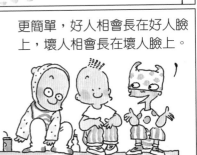

更簡單,好人相會長在好人臉上,壞人相會長在壞人臉上。

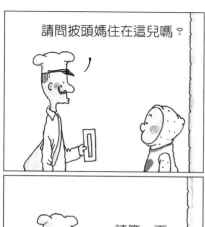

請問披頭媽住在這兒嗎？

請等一下。

老公，你不把薪水交出來，明天我就離家出走！

今天還住在這兒，明天就不一定了。

咚

咚

咚

唉……顧得了下面顧不了上面……

咚

對小孩來說，世界上只分兩種人：好人和壞人。

對大人來說，世界上分成男人、女人、窮人、富人、偉人、凡人、名人、狂人、貴人、小人、犯人、瘋人，情況複雜多了。

小孩覺得明天比較好，大人覺得昨天比較好。

人生就像嚼一片口香糖，小孩愈嚼愈香，大人愈嚼愈嘴痠。

小孩為了幻夢可以手舞足蹈，大人為了換錢可以手忙腳亂。

小孩玩各種遊戲，大人只玩金錢遊戲。

33號門牌要直走左拐再右轉……

小弟弟，33號門牌在哪兒？

那兒。

走20呎再左拐、右彎，直走再右轉再左拐……

那邊不是，到底在哪兒？

那兒。

右拐再往斜角走再右彎左拐然後直走……

那邊也不是，到底在哪兒？

那兒。

唉，算了，這樣還比較輕鬆……

33號到底在哪兒？

那兒。

天呀，33號到底在哪裡ㄟ?!

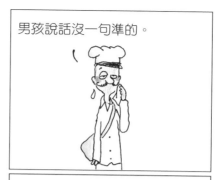
男孩說話沒一句準的。

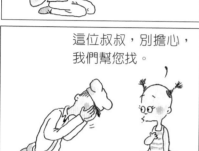
這位叔叔，別擔心，我們幫您找。

女孩總不會像男孩一樣吧。

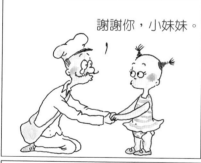
謝謝你，小妹妹。

小妹妹，請問33號在哪兒？

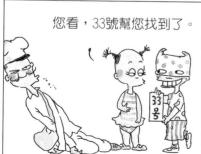
您看，33號幫您找到了。

小孩對所有的事物都覺得好奇，對大人的世界只覺得好奇怪。

有的小孩腦袋想的是問號，有的小孩腦袋想的是驚嘆號，有的小孩腦袋想的只是拜託大人別再跟他耗。

小孩心裡有十萬個為什麼，其中九萬九千九百個都是大人給的為什麼。

大人擔心每個月的薪水不夠多。

小孩擔心每個月的滿分不夠多。

小孩都是樂天派，絕對小孩則是飛天派。

你不好好唸書，以後就只能當討一點點錢的乞丐。

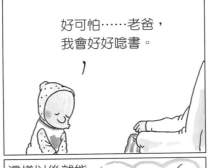

好可怕……老爸，我會好好唸書。

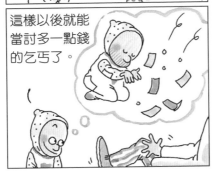

這樣以後就能當討多一點錢的乞丐了。

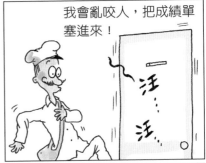

成績單。

我會亂咬人，把成績單塞進來！

汪…汪…

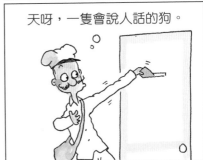

天呀，一隻會說人話的狗。

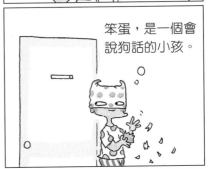

笨蛋，是一個會說狗話的小孩。

好可憐……

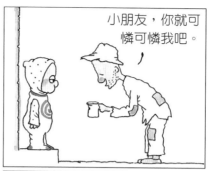

小朋友，你就可憐可憐我吧。

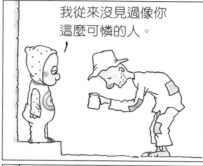

我從來沒見過像你這麼可憐的人。

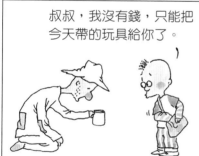

叔叔，我沒有錢，只能把今天帶的玩具給你了。

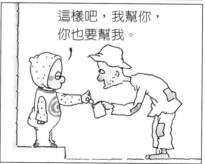

這樣吧，我幫你，你也要幫我。

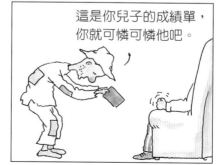

這是你兒子的成績單，你就可憐可憐他吧。

大人唯一可以教導孩子說真話的時候就是當自己扯謊被逮到時。

說話的小孩讓大人厭煩，不說話的小孩讓大人忽略。

做天才的代價就是放棄做一個普通的小孩。

只要開始怕太陽曬、怕雨淋、怕風吹、怕骯髒，你的童年就結束了。

髒衣服、髒襪子、髒內衣都可以丟進洗衣機去洗，為什麼變髒的烏雲不能丟進洗衣機？——一個六歲小孩如是問。

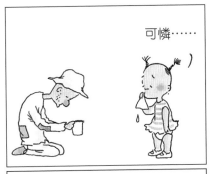

哪，這些錢給你。

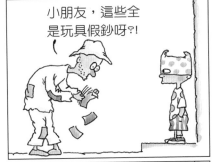

小朋友，這些全是玩具假鈔呀?!

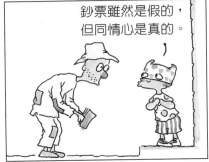

鈔票雖然是假的，但同情心是真的。

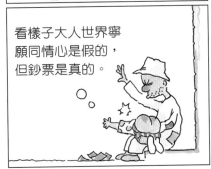

看樣子大人世界寧願同情心是假的，但鈔票是真的。

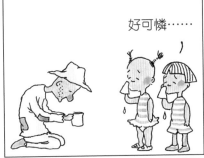

可憐……

好可憐……

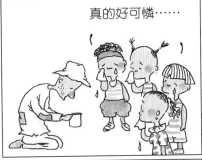

真的好可憐……

媽呀，以後再也不敢跟女孩子討錢了……

哇，血盆大口……

真不習慣這麼安靜。

哇，血盆大口……

大人世界太可怕了。

神呀，帶我離開大人世界。

我要躲在這洞裡不出去了。

神呀，帶我離開大人世界。

永遠永遠都不要出去。

安靜

小孩世界也很可怕，
讓我有家歸不得……

小孩要離開大人世界很難，大
人要離開小孩世界很容易，只
要叫他閉嘴就行了。

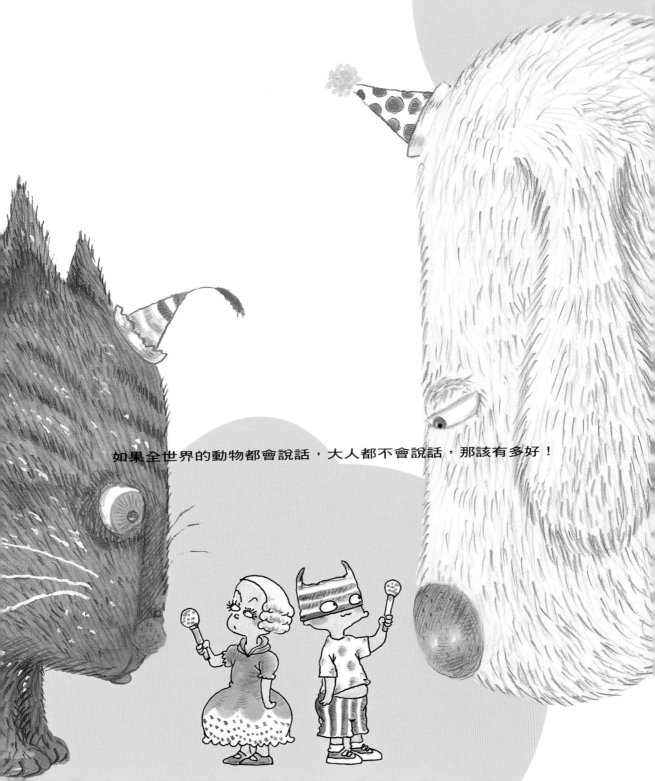

如果全世界的動物都會說話，大人都不會說話，那該有多好！

五顏六色魔法師
魔幻定律

小孩的世界裡總是有好多魔法師，
只有小孩看得見他們，大人猜都猜不到。
只要小孩們的想像力又開始飄到了白雲上，
這些五顏六色的魔法師就會突然出現──

甜巫婆魔法師定律：

如果下雨了，你可能會看見水精靈。如果下雪了，你可能會遇上雪天使。如果又沒有下雨又沒有下雪呢？你可以試試在一堆冰淇淋球裡碰到甜巫婆魔法師她本人哦。

黑寶石魔法師定律：

黑寶石魔法師每個夜晚都把我們的天空變成一整塊漆黑大寶石，好讓星星、月亮、雪花在上面閃閃發光。白寶石魔法師每個白天都把我們的天空變成一整塊透明大寶石，好讓太陽、露珠、水波和彩虹在上面努力發亮。所以我們每個白天和夜晚都擁有最美麗燦爛的世界啦。

快樂魔法師定律：

只要你一高興，你的嘴巴就會冒出粉紅棉花糖。只要你生氣了，你的鼻子就會噴出辣味薑汁汽水。只要你開始哭，你的眼睛就會掉出霜淇淋。只要你很沮喪，你的耳朵就會射出巧克力棒。快樂魔法師就是這樣，把你的好心情都變得好好吃。想一想，你就會覺得什麼事都可以變得快樂了。

時間魔法師定律：

時間魔法師最討厭了，我想快他偏要慢，我想慢他偏要快。考試的日子、無聊的時候，我想快快走，他卻找我躲迷藏。放假的日子、好玩的時候，我想悠閒散個步，他卻拉我去賽跑。只有晚上我睡覺後他最聽話了，他會讓我坐在他肩頭、乘著他的時光機器、每天在我們城市的上空飛行。

天氣晴魔法師定律：

天氣晴魔法師的法術忽好忽壞，他覺得很麻煩，我們覺得更麻煩。該放晴的旅行天氣，他老是搞成下大雨；該涼爽的上學天氣，他卻弄得颳大風。等大人總在吵架那幾天，他卻晴晴朗朗，我們還是躲在屋裡不能出去玩。不過，每當我們傷心的時候，他都會突然在天空掛出彩虹，讓我們再一次微笑起來哦。

做好夢魔法師定律：

每天做個好夢，對小孩就像每天都要唱歌跳舞一樣重要，所以我們都喜歡做好夢魔法師。他教我們想一些甜甜的東西、想一些香香的東西、想一些閃亮的東西、想一

些美好的東西，就可以每天做好夢。如果你記得把每天的好夢編成一串串叮叮噹噹的項鍊放進你腦袋裡的月光藏寶盒，你就有力氣把惡夢大怪獸一腳踢跑囉。

准不准魔法師定律：

我想在很懶很懶不想上學的時候請假，媽媽不准。我想在很累很累生病的時候繼續玩，老師不准。我想在很開心很開心的時候搭一條長長的梯子一直爬到白雲上，沒有人會准。那個准不准魔法師是不是永遠躲在世界的角落管著我們，什麼都不准？如果什麼都准，會不會比較好玩？

祕密魔法師定律：

我們小孩都有很多小祕密，不敢告訴爸爸，不願告訴媽媽，不能告訴老師，不想告訴別人。祕密魔法師就負責保管這些祕密的鑰匙。他保管的方法是，把鑰匙掛在某個小孩脖子上。可是他總是掛錯人，結果搞得每個祕密大家都知道。有幾次他還把祕密鑰匙掛到老師和媽媽脖子上去呢！他唯一保管好的祕密是：每個人都知道他，每個人都不認得他。

搗蛋魔法師定律：

每當童話書裡的王子和公主總是繞來繞去碰不到面，每當圖畫書裡的貓頭鷹長出兔子耳朵、小飛龍總是噴不出火，每當爸爸媽媽總是發現你出錯、老師老抓到你做白日夢——那就是搗蛋魔法師要來啦。每次他一來，大家就四仰八叉、東倒西歪，莫名其妙的哈哈大笑、正經八百的吱吱大哭。一陣亂他又走了，只剩下我們小孩累翻了，他們大人氣呆了。

魔幻世界魔法師定律：

魔幻世界有好多魔法師。他們戴著星星帽子、穿著彩虹袍子、翹著雪白鬍子。他們在蜘蛛網上撒露珠，在貓咪鬍鬚上撒月光，在蝴蝶翅膀上撒銀粉，在小狗尾巴上撒夢的影子。還有，在我們喜歡想像的小孩腦袋上，他們撒一朵又一朵七彩寶石雲。

在父母面前的表情

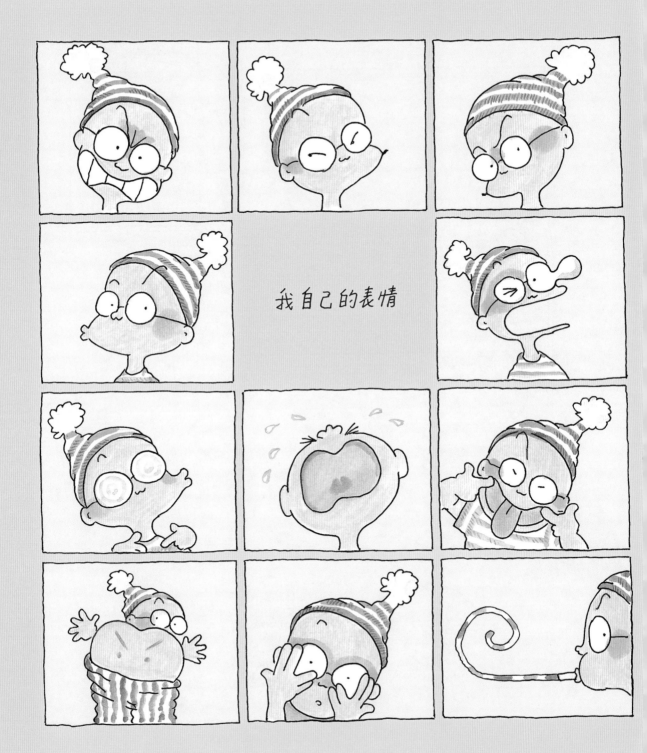

我自己的表情

披頭看見衣櫥裡住著雪人。

五毛看見浴缸中游著海怪。

寶兒看見花園裡躲著泰山。

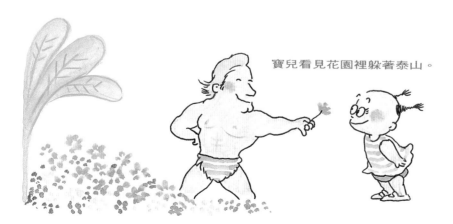

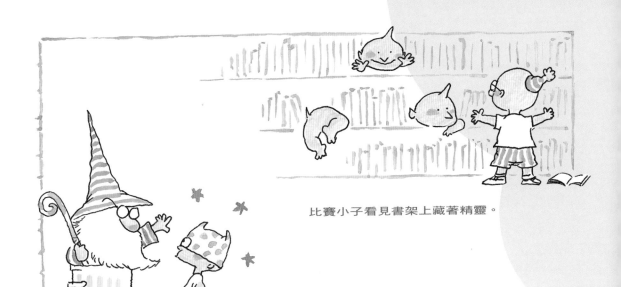

比賽小子看見書架上藏著精靈。

討厭看見垃圾桶裡蹲著神奇巫師。

五毛媽媽正在享受連續劇⋯⋯

披頭爸爸比較關心看報⋯⋯

寶兒媽媽還在聊家常⋯⋯

討厭爸爸又喝醉了⋯⋯

比賽爸媽在排考試日程表⋯⋯

大人世界跟小孩世界真的很不一樣……

大人相信自己所看見的，小孩看見自己所相信的。

問題孩子背後一定
有一個問題媽媽。

問題媽媽背後一定
有一個問題爸爸。

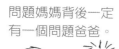
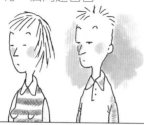

問題爸爸背後一定
有一個問題爺爺。

問題爺爺背後一定
有一個問題孫子。

怎麼又扯回我了...

有的孩子像媽媽。

有的孩子像爸爸。

有的孩子像爺爺。

有的孩子……

我現在相信你們說我是從垃圾桶撿來的!

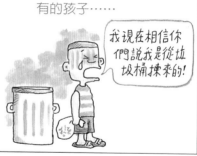

有的小孩開心上學。

如果我有翅膀就飛到太空，讓爸媽找不到我。

有的小孩傷心上學。

如果我有魚鰓就潛到深海，讓老師找不到我。

有的小孩無心上學。

如果我有利爪就鑽到地心，讓同學找不到我。

有的小孩愛心上學。

好了，爸媽別哭了，我今天乖乖上學就是。

但現在我什麼也沒有，只好躲在自己腦子裡，讓大家找不到我。

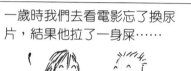

一歲時我們去看電影忘了換尿片，結果他拉了一身屎⋯⋯

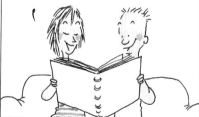

我第一次感受到爸媽的愛是在五歲生日。

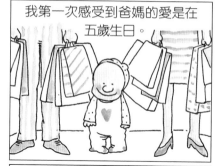

三歲時我睡過頭，後來他餓得把貓食都吃光了⋯⋯

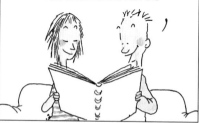

那天他們花了好多錢幫我買了好多東西。

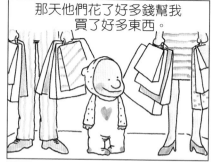

五歲時我去逛街竟把他關在寄物箱裡三小時才想起來⋯⋯

直到電梯超載，警鈴響起。

我一點也不享受看家庭相片簿⋯⋯

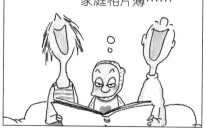

我第一次感受到爸媽的不愛也是在五歲生日⋯⋯

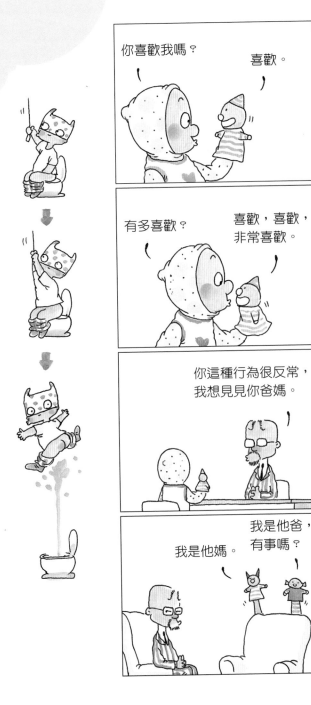
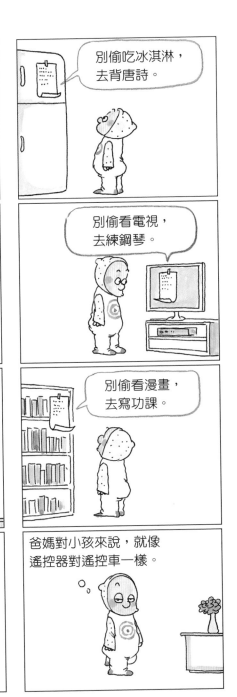

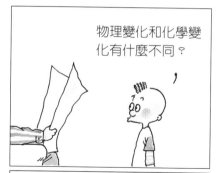

物理變化和化學變化有什麼不同？

學狗討好人……

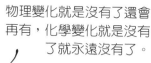

物理變化就是沒有了還會再有，化學變化就是沒有了就永遠沒有了。

學貓討好人……

聽不懂。

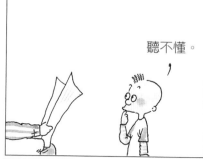

我覺得花錢就是化學變化，但你媽認為是物理變化。

算了，還是學人討好人比較有效……

這個世界最麻煩的是：又有小孩又有父母。

每個媽媽都認為自己的小孩是獨一無二的，但又都希望他像別人的小孩一樣優秀。

每個小孩都是幻想高手，因為他們經常幻想換個父母。

●我們的童年只有一次，所以很多父母都希望自己的童年能在自己小孩身上複製一次。

●父母希望自己的小孩成為名人，小孩只希望自己成為超人。

●微笑的小孩必定是口中有糖果的小孩。

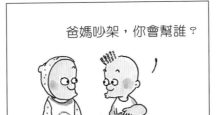

爸媽吵架，你會幫誰？

小時不好好唸書，大了就會後悔。

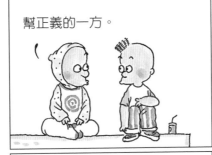

幫正義的一方。

後悔？後悔什麼？

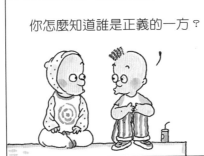

你怎麼知道誰是正義的一方？

你老婆。

通常棍子在誰手上，誰就是正義的一方。

你爸又在嫌我醜了嗎？

有錢人的背後總是有一堆人。

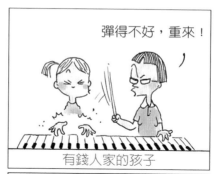

彈得不好，重來！

有錢人家的孩子

有錢人的小孩背後
總是有一堆玩具。

彈得不好，重來！

有錢人家的孩子

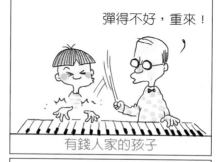

那有錢小孩的玩具背後呢？

彈得不好，重來！

有錢人家的孩子

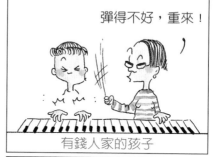

……總是有一堆傭人在收……

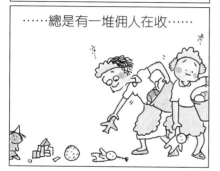

教得不好，重來！

真正有錢人家的孩子

○ 小孩對一切甜的東西都感興趣，除了甜言蜜語。

○ 每個父母都希望自己小孩成為鋼琴家，其實小孩連成為聽眾都不願意。

○ 對小孩而言，喝汽水和喝雨水的差別只在於媽媽有沒有站在身邊。

我爸說別在富人面前談志氣，也別在窮人面前談骨氣。

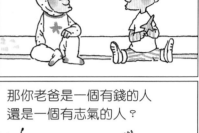

我老爸說人沒有錢就要有志氣。

你爸呢？

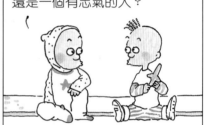

那你老爸是一個有錢的人還是一個有志氣的人？

不一定。

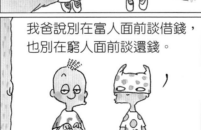

我爸說別在富人面前談借錢，也別在窮人面前談還錢。

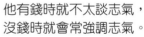

他有錢時就不太談志氣，沒錢時就會常強調志氣。

● 小孩喜歡和動物說話，並不是因為牠們聽得懂，而是牠們不會自以為是地反駁。

● 大人都希望孩子快些長大，等長大後那些孩子才知道上當了。

● 沒父母的小孩很倒楣，有父母的小孩也很倒楣。

老爸，成績單。

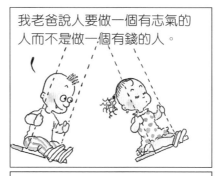

我老爸說人要做一個有志氣的人而不是做一個有錢的人。

你老爸說得非常有道理。

那妳老爸說過什麼有道理的話？

唉，每次都這樣。

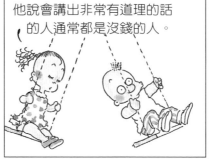

他說會講出非常有道理的話的人通常都是沒錢的人。

小孩喜歡和動物交談，和花朵交談，和微風交談，和白雲交談，和星月交談──反正都比和父母交談來得有趣。

現在每個小孩都被寵得像國王，難怪父母只能做奴隸了。

●有的小孩喜歡欺負動物，有的小孩喜歡欺負父母。

●小孩充滿了活力、魔力、精力，父母則只是苦力——一對可憐父母如是說。

●所謂絕對的安靜就是當孩子都去上學了。

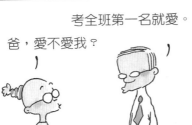

爸，愛不愛我？

考全班第一名就愛。

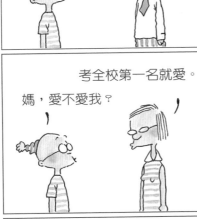

媽，愛不愛我？

考全校第一名就愛。

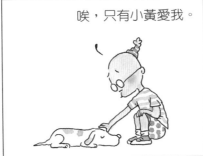

唉，只有小黃愛我。

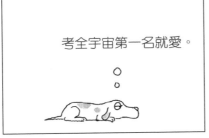

考全宇宙第一名就愛。

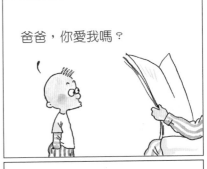

爸爸，你愛我嗎？

今天你考幾分？

75分。

我今天的愛只有75分。

孩子，我們都愛妳，不單爸爸愛妳，媽媽愛妳⋯⋯

姥姥愛妳、舅舅愛妳、阿姨愛妳、叔叔愛妳⋯⋯老師愛妳、同學愛妳⋯⋯

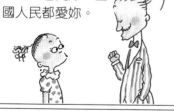

管家愛妳、司機愛妳、廚子愛妳、保鏢愛妳、路人甲愛妳、路人乙也愛妳，全國人民都愛妳。

哇，我好可憐，才這麼少的人愛我⋯⋯

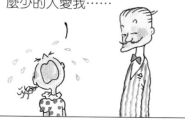

你們誰比較愛我？

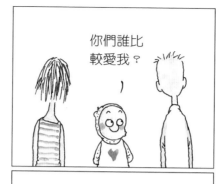

當然是我。

好，現在是你們證明誰比較愛我的時候了。

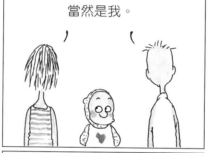

哪，這學期的總成績。

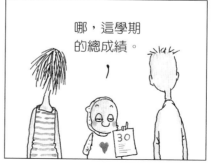

- 一個小孩可以自己玩，兩個小孩可以一起玩，三個小孩可以讓父母完。
- 絕對小孩絕對管理祕密：
 (1) 看起來不乖的小孩不好管理。
 (2) 看起來很乖的小孩更不好管理。

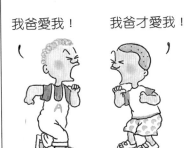

我爸愛我！　　我爸才愛我！

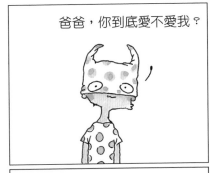

爸爸，你到底愛不愛我？

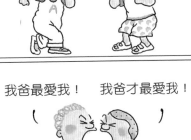

我爸最愛我！　　我爸才最愛我！

爸爸，你到底愛不愛我？

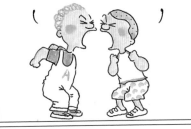

別吵了，難道你們要
打一架來證明嗎？

爸爸，你到底愛不愛我？

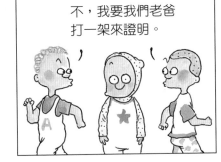

不，我要我們老爸
打一架來證明。

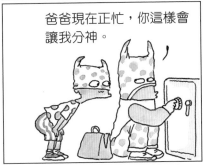

爸爸現在正忙，你這樣會
讓我分神。

(6)無論你管或不管，小孩都不會管你。

(5)如果管了，你的情形會更糟。

(4)不管小孩，結果只會愈來愈糟。

(3)管理小孩所花的時間，每次都比你想像中多好幾倍。

專家說父母每天應該要花五小時陪伴孩子。

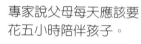

書上說如果父母的愛太少，小孩會有心理問題。

如果沒有呢？

那孩子長大就需要看心理醫生。

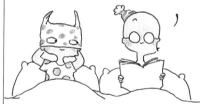

書上又說如果父母的愛太多，小孩也會有心理問題。

如果有陪呢？

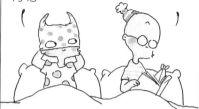

書上還說如果父母的愛不多不少，小孩還是會有心理問題。

那父母現在就需要看心理醫生。

看完這本書的小孩才真正會有心理問題。

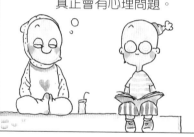

Boo
!

舉起右手。

爸媽，為什麼沒有人喜歡我？

舉起左手。

為什麼每個同學都排斥我？

抬起左腿。

記住，只要你做開心胸，所有同學都會接納你的。

他的手腳分開時都正常，就是合在一起時不正常。

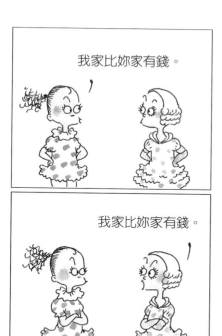

我家比妳家有錢。

我家比妳家有錢。

我家有五部車，
請了五位司機！

我家一部車也沒有，但
還是請了五位司機！

我想和你父母談一談。

我想和你父母談一談。

我想和你父母談一談。

看樣子我心理
病得不輕……

我比妳美！

我媽眼睛大！　　我媽鼻子挺！

我比妳高貴!!

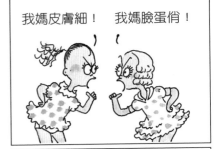

我媽皮膚細！　　我媽臉蛋俏！

我比妳有氣質!!!

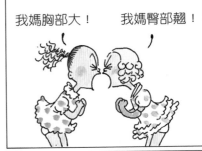

我媽胸部大！　　我媽臀部翹！

我比妳有錢!!!!

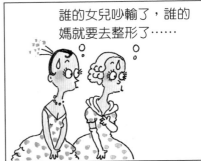

誰的女兒吵輸了，誰的媽就要去整形了……

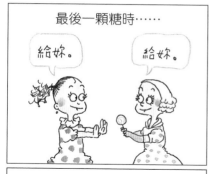

最後一顆糖時……

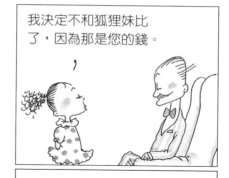

我決定不和狐狸妹比了，因為那是您的錢。

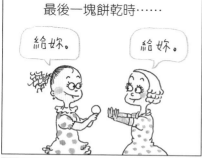

最後一塊餅乾時……

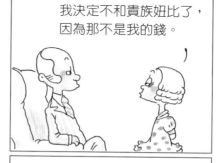

我決定不和貴族妞比了，因為那不是我的錢。

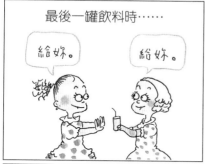

最後一罐飲料時……

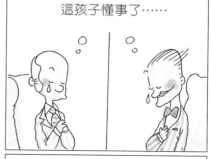

這孩子懂事了……

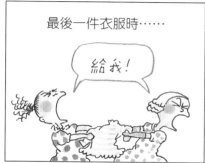

最後一件衣服時……

給我！

老子比你有錢!!

依舊不懂事的大人。

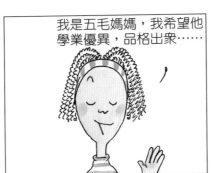
我是五毛媽媽，我希望他學業優異，品格出眾……

媽，我以後會漂亮嗎？

我是披頭媽媽，我希望他功課第一，禮貌第一……

當然會，妳長大後會比世界小姐還要美麗動人。

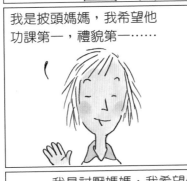
我是討厭媽媽，我希望他循規蹈矩，聰明優秀……

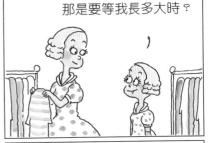
那是要等我長多大時？

這些大人比小孩還愛幻想……

我是……
我希望……

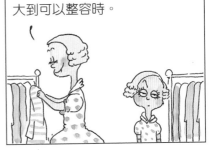
大到可以整容時。

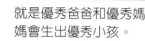什麼是優生學？

我女兒貴族妞智商180。

就是優秀爸爸和優秀媽媽會生出優秀小孩。
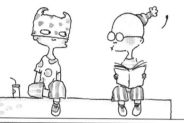

我女兒狐狸妹智商220。

所以你每次都考第一名就是要證明自己是優秀小孩？

我女兒寶兒智商350！

不，我考第一名是要證明他們是優秀爸媽。

不會吧，有點離譜了⋯⋯

對兒童而言，今日事今日畢唯一適用的是甜食。

資優的小孩指的是資質優良。

資優的父母指的是資產優渥。

笨小孩不見得是笨父母生出來的，有的是不盡責的父母養出來的。

對小孩來說，時間永遠夠用，是大人讓小孩時間不夠用。

小孩眼裡出現各種彩虹，大人眼裡出現各式彩票。

小孩可以記住自己每一個玩具的名字，卻記不住自己長輩的名字，這就是他們。

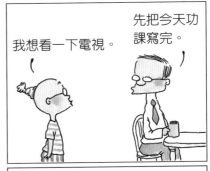

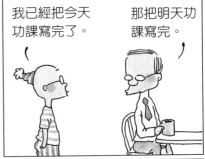

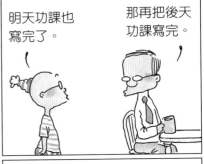

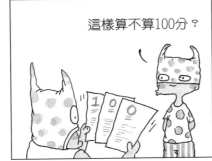

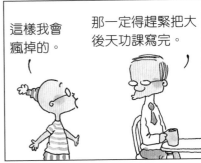

竟敢偷吃！

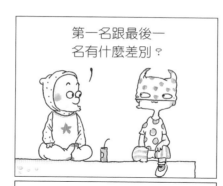

第一名跟最後一名有什麼差別？

竟敢搗亂！

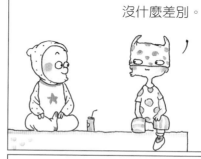

沒什麼差別。

哇

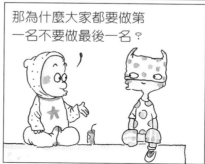

那為什麼大家都要做第一名不要做最後一名？

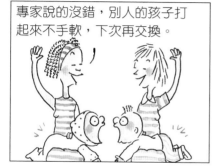

專家說的沒錯，別人的孩子打起來不手軟，下次再交換。

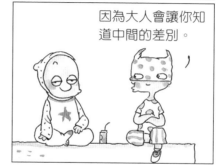

因為大人會讓你知道中間的差別。

●兒童《八十・二十》定律：

(1) 百分之八十的食物是由百分之二十的小孩吃掉的。

(2) 百分之八十的小孩是由百分之二十的父母生出來的。

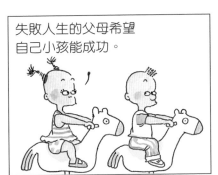

失敗人生的父母希望自己小孩能成功。

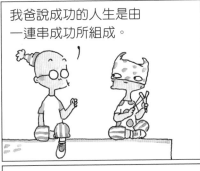

我爸說成功的人生是由一連串成功所組成。

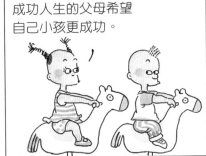

成功人生的父母希望自己小孩更成功。

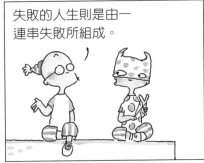

失敗的人生則是由一連串失敗所組成。

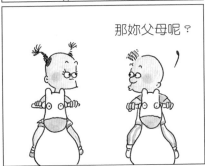

那妳父母呢？

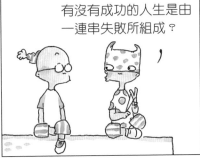

有沒有成功的人生是由一連串失敗所組成？

他們要看我是否成功，再決定自己是失敗或成功人生的父母。

當然有，別人的一連串失敗。

(3) 小孩只犯百分之二十的錯，父母卻要他們承認百分之八十。

● 父母總是希望孩子能這樣子，孩子能那樣子，其實孩子只希望做自己的樣子。

● 魔法師把不可能變可能小孩把不可能壞的弄壞。

不好好唸書以後就會變成這樣。

沒好初中就沒好高中，沒好高中就沒好大學。

不好好唸書以後就會變成這樣。

沒好大學就沒好工作，沒好工作就沒好對象。

不好好唸書以後就會變成這樣。

沒好對象就沒好日子過，沒好日子過就只能寄望於下一代。

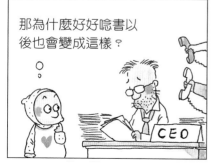

那為什麼好好唸書以後也會變成這樣？

老爸老媽，你們當初為什麼不好好考初中？!

絕對小孩絕對破壞字典：

(1) 最貴的東西，最會第一個被打破。

(2) 不貴的東西就從最大體積的開始打破。

(3) 當所有能打破的東西都打破後，小孩就會互相打破頭。

我媽要我以後嫁給一個有事業、有聲望、有品德的人。

我媽也要我以後嫁一個有事業、有聲望、有品德的人。

我媽也是。

好吧，妳先嫁給這種人然後離婚，我再嫁給他，然後離婚，妳再跟他結婚。

我爸說成績每進步一分就給一百元。

我媽說每進步一分就給二百元。

真可笑，難道父母不知道金錢對小孩沒多大意義嗎？

但父母知道對大人的意義。

給我好好考，我需要這筆錢！

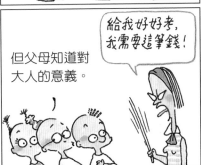

獨生子更需要想像力，因為他只能和自己玩。

蠢蛋父母能生出天才兒童，但天才兒童不見得能分辨蠢蛋父母。

小孩的第一筆商業交易就是由父母所提議的分數交換禮物。

我媽說世界上的女人除了媽媽之外，其餘都要小心。

我爸要我以後娶一個美麗、賢慧、大方的太太。

我爸說世界上的男人除了爸爸之外，其他都別相信。

我爸也要我以後娶一個美麗、賢慧、大方的太太。

你爸呢？

還好我現在還不是男人……　還好我現在還不是女人……

我爸要我以後搶你們的老婆就行了。

兒童對世界上所有的事物都充滿好奇，大人卻只希望他們對功課充滿好奇。

對小孩來說，襪子是用來擦地板的，是用來矇臉的，是用來當帽子戴的，是用來裝禮物的，最後才是用來穿的。

絕對父母EQ

●絕對小孩主義者覺得有糖吃的那一天最好。

●樂觀主義者覺得明天比較好。

●悲觀主義者覺得昨天比較好。

●對小孩來說，自己的手指比太陽還大，因為手指可以遮住太陽，而太陽遮不住手指。

我再也不要做模範學生了！

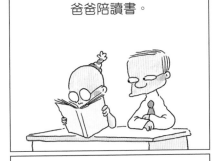

爸爸陪讀書。

媽媽陪讀書。

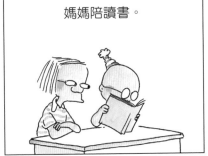

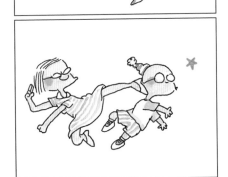

全家都陪讀書。

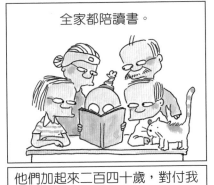

你不做模範學生，我們怎麼當選模範父母！

優質父母

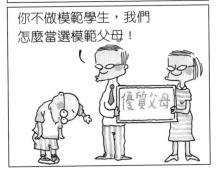

他們加起來二百四十歲，對付我一個八歲小孩，真不公平……

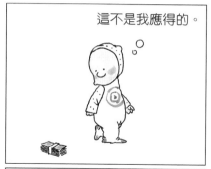

這不是我應得的。

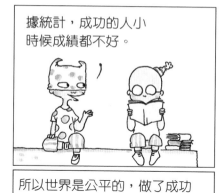

據統計，成功的人小時候成績都不好。

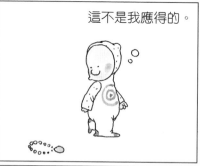

這不是我應得的。

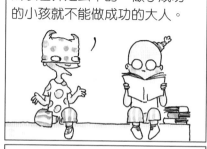

所以世界是公平的，做了成功的小孩就不能做成功的大人。

這不是我應得的。

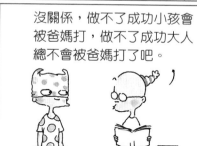

沒關係，做不了成功小孩會被爸媽打，做不了成功大人總不會被爸媽打了吧。

傻兒子，你不揀，難道不能叫我去揀嗎？

這也不是我應得的。

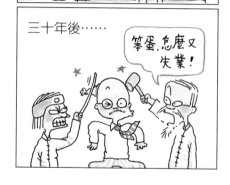

三十年後……

笨蛋，怎麼又失業！

來，我這份給你吃。

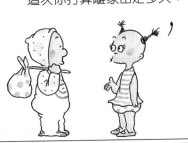
這次你打算離家出走多久？

來，我這份給你吃。

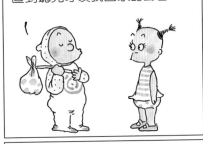
直到聽見呼喚我回家的聲音。

來，我這份給你吃。

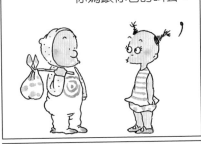
你媽跟你爸的叫聲？

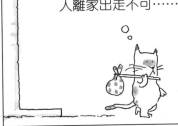
這家女主人的菜非逼得人離家出走不可……

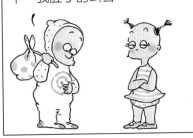
不，我肚子的叫聲。

玩具國、麵包國、花朵國、空中飛人國，我們每天環遊世界，那該有多好！

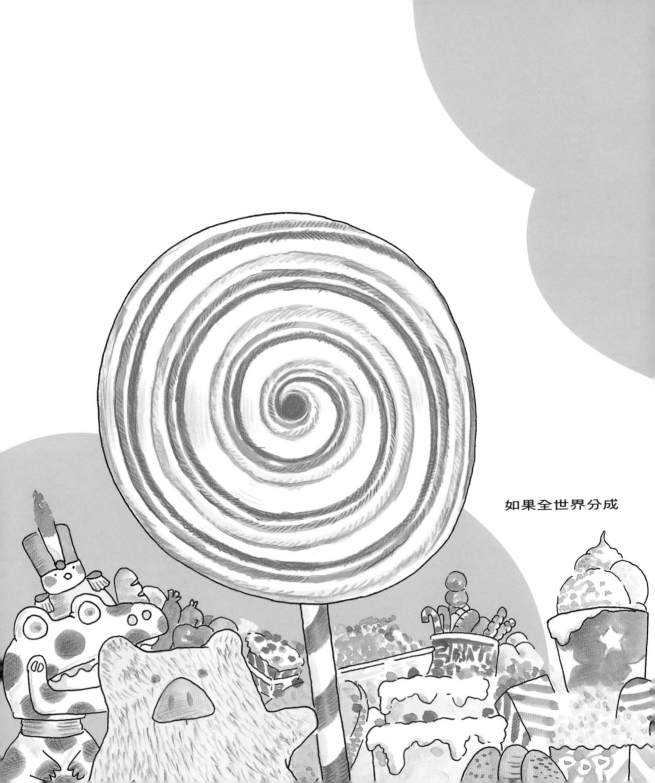

如果全世界分成

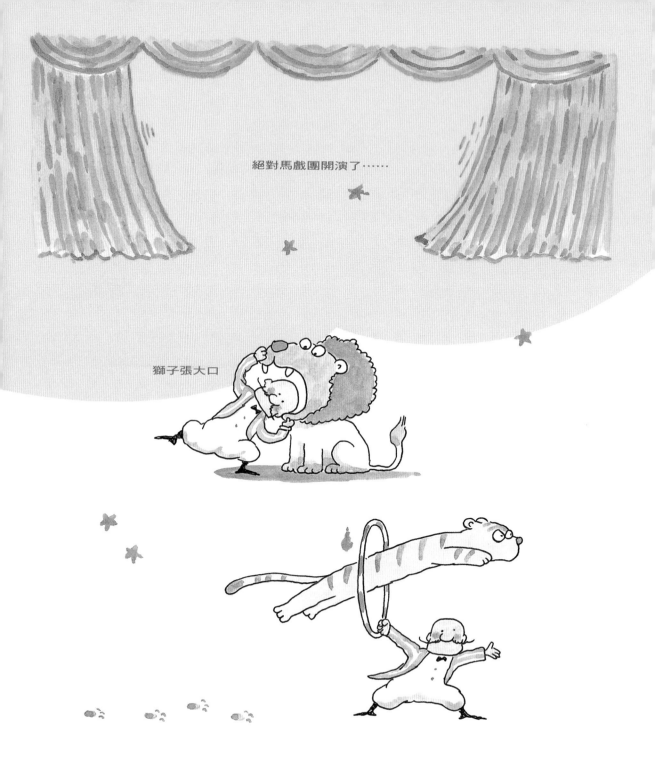

絕對馬戲團開演了……

獅子張大口

巨熊轉呼拉

海狗頂皮球

金剛舉千斤

肥豬甩飛盤

每隻動物都賣力地演出

表演終於圓滿結束……

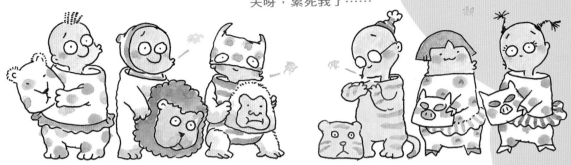

天呀，累死我了……

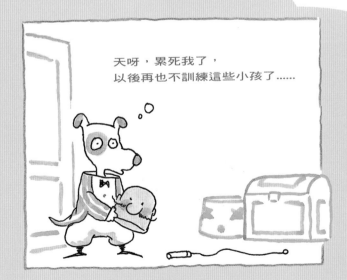

天呀，累死我了，
以後再也不訓練這些小孩了……

成績好的學生，永遠在讀書。

成績不好的學生，
永遠在玩耍。

成績不好也不壞的學生……

永遠在讀書時玩耍，在玩耍時
讀書。

一百分有什麼了不起，也不過
就是10後面跟著一個0……

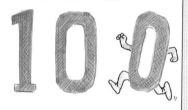

九十分有什麼了不起，也不
過就是9後面跟著一個0……

零分又有什麼了不起，

也不過就是0後面跟
著一個笨蛋……

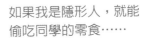

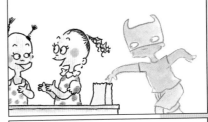

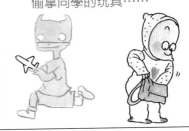

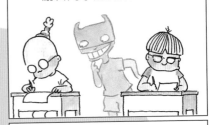

原來這才是正確的「反轉思考法」。

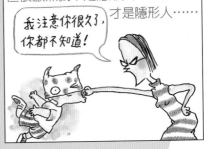

A···B···C···D···E
···F···G···H···

I···J···K···L···M
N···O···P···

···U···V···W···
X···Y···

有的人一生不止只有三
分之一的時間在睡眠。

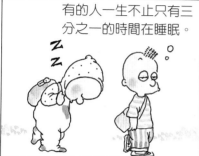

···這種情況是
該打還是不該打呢······

$$1 + 1 = 2$$
$$1 + 2 = 3$$
$$1 + 3 = 4$$
$$1 + 4 = 5$$

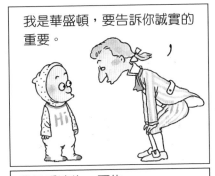

我是華盛頓，要告訴你誠實的重要。

A B C D E
J K L M N
Q R S T U
X Y Z

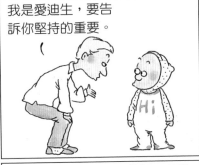

我是愛迪生，要告訴你堅持的重要。

我是愛因斯坦，要告訴你求真的重要。

嘻，還是看這個讓人比較專心。

我是小孩，要告訴你們睡覺的重要。

校長好。

原來三年級可以長這麼高。

主任好。

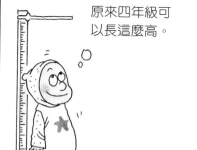
原來四年級可以長這麼高。

老師好。

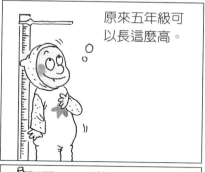
原來五年級可以長這麼高。

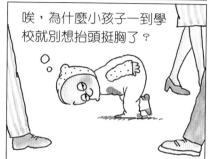
唉，為什麼小孩子一到學校就別想抬頭挺胸了？

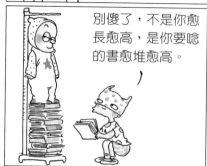
別傻了，不是你愈長愈高，是你要唸的書愈堆愈高。

● 考第一名的孩子得到獎勵。
考最後一名的孩子會被講得很嚴厲。

● 如果數學變成魔法，那每個小孩都是數學奇才；
如果英文變成幻術，那每個小孩都會成為語言天才。

絕對小孩IQ

● 對小孩來說，成功就是手上一顆糖變成一把糖。

● 大人拼命送孩子去補習，其實只是為了彌補父母自己的信心不足。

● 小孩最不喜歡打掃，包括打掃自己的牙齒和身體。打掃廁所，包括打掃教室、打掃房間、打

跆拳道。

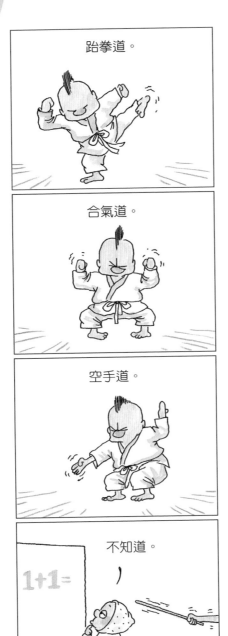

合氣道。

空手道。

不知道。

1+1=

1 2 3 4

2 2 3 4

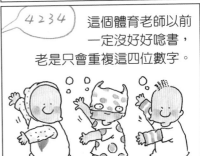

3 2 3 4

4 2 3 4　這個體育老師以前一定沒好好唸書，老是只會重複這四位數字。

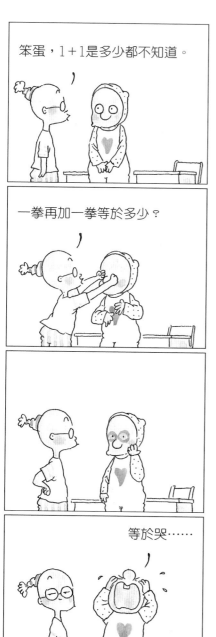

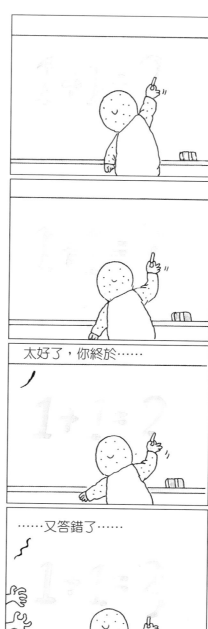

● 只要一個小孩犯錯，其餘的小孩就會跟著一起犯錯，但沒人在乎犯的是什麼錯。

● 考滿分和考零分的小孩壓力一樣大。

● 父母都希望孩子考第一名，孩子自己也希望考第一名，問題是：這樣的父母和孩子實在太多了。

●最會創造的是小孩子，最會破壞的也是小孩子，關鍵就看你怎麼對待他。

●糖果丟起來就會往下掉是因為有地心引力，掉落地面後會被小孩吃掉是因為有貪心引力。

●小孩都有最好的記憶力因為他們需要騙大人。

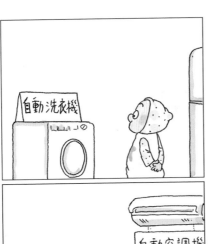

自動洗衣機

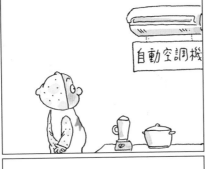

自動空調機

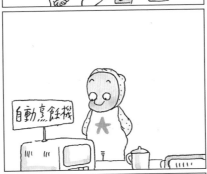

自動烹飪機

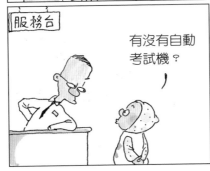

服務台

有沒有自動考試機？

整天學加減乘除有什麼用？

當然有用，我老爸說這些算法會跟著我們一輩子。

例如以後你的老婆體重要＋2，你的薪水要－2，你的工作要×2，你的愛情要÷2。

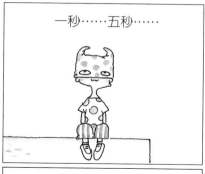

一秒……五秒……

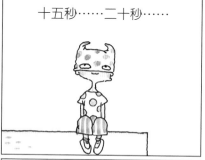

十五秒……二十秒……

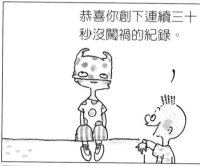

恭喜你創下連續三十
秒沒闖禍的紀錄。

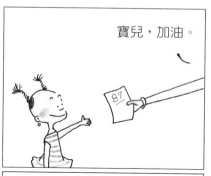

寶兒,加油。

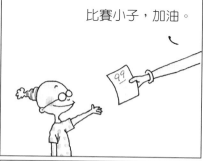

比賽小子,加油。

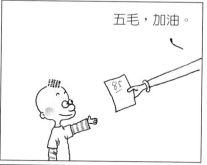

五毛,加油。

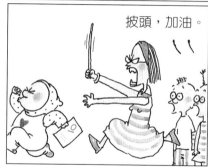

披頭,加油。

絕對小孩IQ

● 小孩就像頑皮貓一樣,不斷地摸索;大人就像
落水狗一樣,不停地打哆嗦。
● 你可以用零食堵住小孩的嘴,你可以用錢堵住
大人的嘴。
● 男生愛女生123……

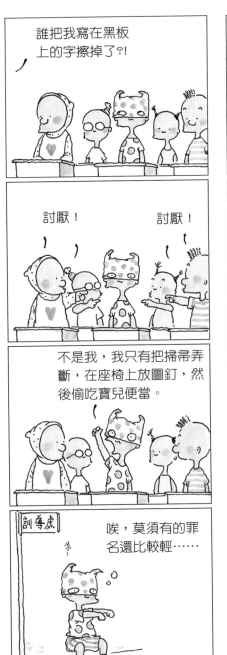

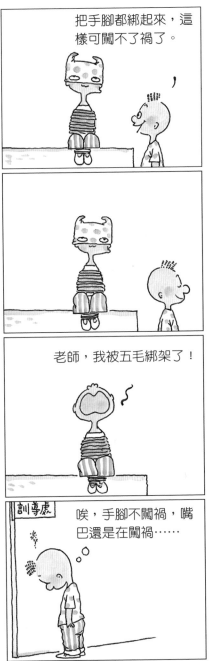

誰把我寫在黑板上的字擦掉了?!

把手腳都綁起來,這樣可闖不了禍了。

討厭!　　　討厭!

不是我,我只有把掃帚弄斷,在座椅上放圖釘,然後偷吃寶兒便當。

老師,我被五毛綁架了!

訓導處

唉,莫須有的罪名還比較輕……

訓導處

唉,手腳不闖禍,嘴巴還是在闖禍……

(1) 可以把全世界送給她,絕不把手中那顆糖分給她。

(2) 兩個人感情再好,只要共享一杯可樂,就會在五分鐘內大吵誰喝得比較多。

(3) 互相嫌對方髒,卻不在意共舔一支冰棒。

我不是唸書機器！

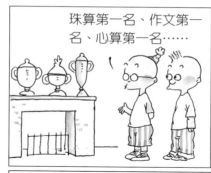

珠算第一名、作文第一名、心算第一名……

也不是考試機器!!

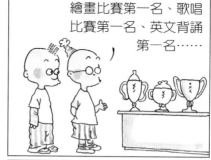

繪畫比賽第一名、歌唱比賽第一名、英文背誦第一名……

更不是比賽機器!!!

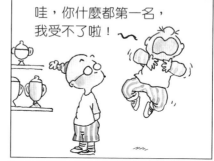

哇，你什麼都第一名，我受不了啦！

講得實在太好了，第一名就是你。

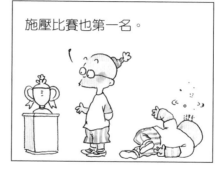

施壓比賽也第一名。

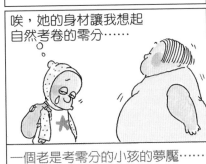

它的形狀讓我想起英文考卷的零分……

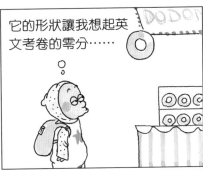

它的形狀讓我想起算術考卷的零分……

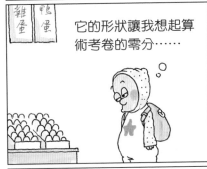

唉,她的身材讓我想起自然考卷的零分……

一個老是考零分的小孩的夢魘……

天才需要什麼?

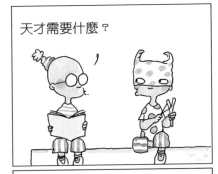

需要努力、堅持、好學、天份。

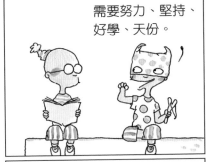

錯,需要笨蛋。

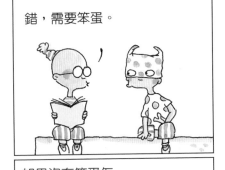

如果沒有笨蛋怎麼突顯天才。

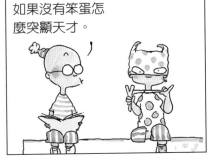

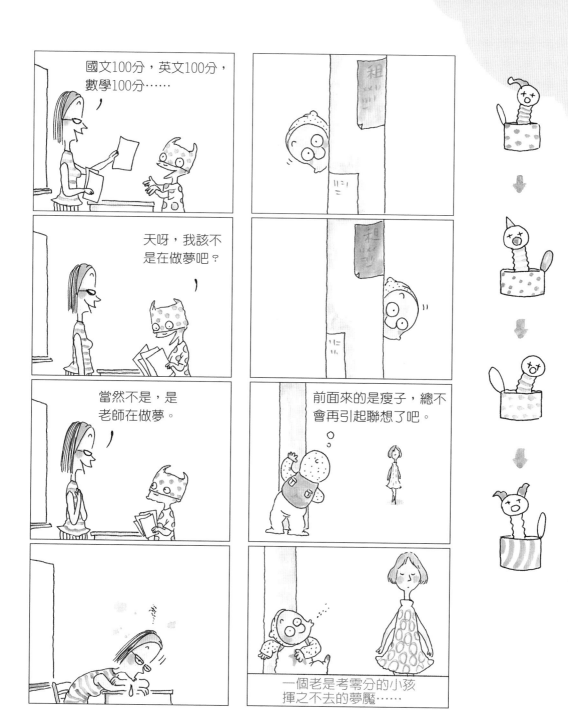

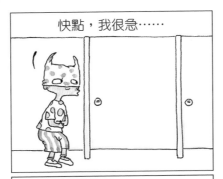

快點，我很急……

旁邊多的是，另外找一間。

我只認這個馬桶，快開門！

長這麼大這樣上廁所還是第一次……

天呀，全部滿分，我該不會是在做夢吧？

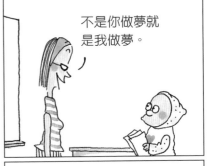

不是你做夢就是我做夢。

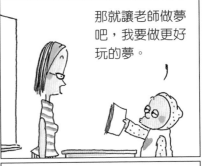

那就讓老師做夢吧，我要做更好玩的夢。

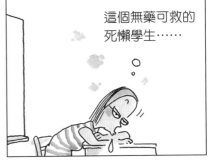

這個無藥可救的死懶學生……

妳是新同學嗎？

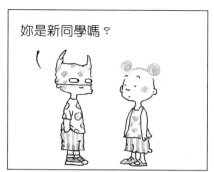

披頭無意間發現通往地心的密道。

啪

碰

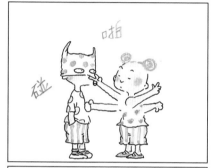

五毛無意間發現通往祕境的山洞。

咚

BANG

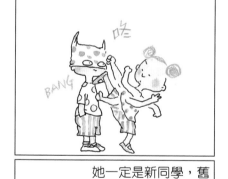

討厭無意間發現通往宇宙的捷徑。

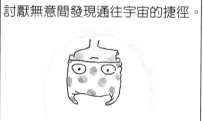

她一定是新同學，舊同學不敢這樣對我。

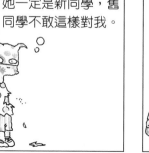

老師無意間發現廁所老是掃不乾淨的真相。

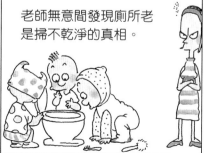

偉大的小雜草,在這一片光禿無垠的地方獨自堅毅地生長。

各位大家好,我是你們的新同學。

我的名字叫波波,希望你們記住我。

偉大的小雜毛,在這一片光禿無垠的地方獨自堅毅地生長。

我已經記住你們了⋯⋯

到底是寶兒兇還是波波兇？

從你笑的尺寸看來，
波波比較兇。

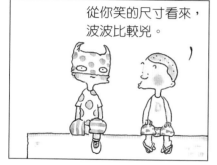

為什麼有人右眼眶黑了一圈？

為什麼有人左眼眶黑了一圈？

為什麼有人右眼眶、
左眼眶都黑了一圈？

哦，原來……如此。

● 人生該警覺的三件事：

(1) 狂吠的狗。

(2) 亂抓的貓。

(3) 覺得無聊的小孩。

● 小孩學習平衡寶典：

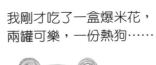

我剛才吃了一盒爆米花，兩罐可樂，一份熱狗⋯⋯

後腦杓不能打、咽喉不能打、肚臍以下不能打⋯⋯

又吃了一個漢堡，五條巧克力，一盒餅乾⋯⋯

記住了嗎？如果記住就開始！

還吃了三支麻花，兩個三明治，四根冰棒⋯⋯

咚　啪

我不是在推一個女孩，基本上我是在推一家食品店⋯⋯

搞什麼鬼？我以為是她們兩人對打⋯⋯

碰　咚

(1) 會的不用教也會。

(2) 不會的教死了還是不會。

(3) 會與不會和天資無關，和師資有關。

(4) 只要不會，學生會把責任推給老師，老師則把責任推給教學大環境。

阿金熱心助人，所以加三分。

小小勞動服務，所以加四分。

哈，抓到了。

做激光原子俠拯救世界加幾分？

嗯，精神不正常評估方面你會得不少分……

心理輔導中心

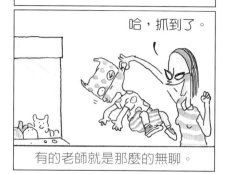

哈，抓到了。

有的老師就是那麼的無聊。

● 小孩考試恐怖定律：

(5) 不管會與不會，假以時日會全數歸還老師。

(1) 沒讀到的一定會考。

(2) 讀到的也一定會考，但卻改頭換面的像是你沒讀過。

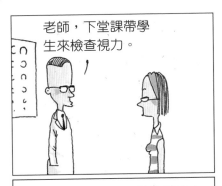

老師，下堂課帶學生來檢查視力。

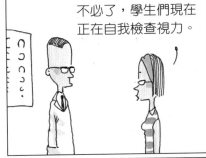

不必了，學生們現在正在自我檢查視力。

(5)(4)(3)

(3) 無論你如何熟背，總是出現模稜兩可的答案。

(4) 考試永遠出最多題在你沒讀熟的那一章課本。

(5) 你記得帶筆就會忘了帶橡皮，記得帶橡皮就會忘了帶尺。如果全部都帶齊，就會忘了你昨晚背的內容。

什麼意思？

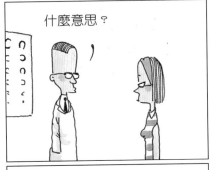

老師不在，快偷看別人的答案……

喂，去配副眼鏡吧！

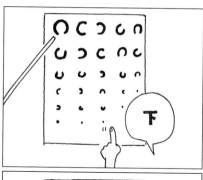
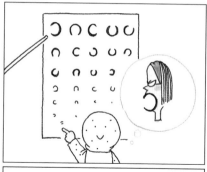

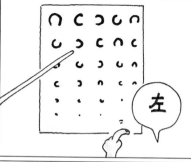
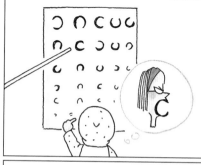

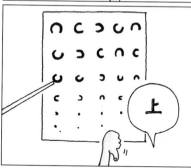
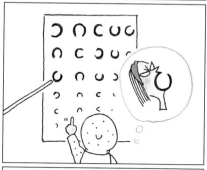

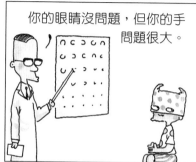
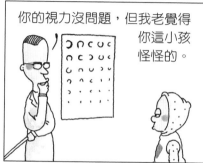

● 小孩從錯誤中得到的不是經驗而是被罵。

● 絕對小孩學校祕密Password：

(1) 做兔子。（翻牆逃課）

(2) 看見彩虹。（老師又在口沫橫飛了）

(3) 打鼓。（肚子餓得咚咚叫）

絕對小孩IQ

(8)愛迪生。（愛低分的學生）

(7)八爪章魚。（考試作弊）

(6)牛頭馬面。（發成績單後的父母）

(5)當牛肉乾。（沒事幹閒〔鹹〕得發慌）

(4)打野味。（吃零食）

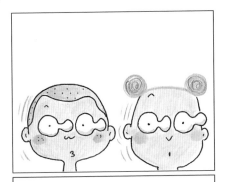

這是什麼？

眼睛。

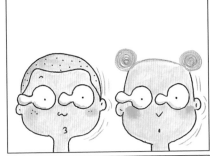

這是什麼？

眼睛。

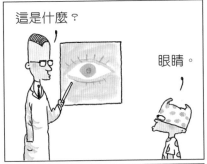

這是什麼？

眼睛。

媽啊，以後絕不坐雲霄飛車了！

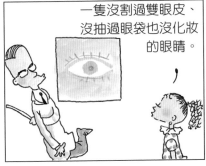

一隻沒割過雙眼皮、沒抽過眼袋也沒化妝的眼睛。

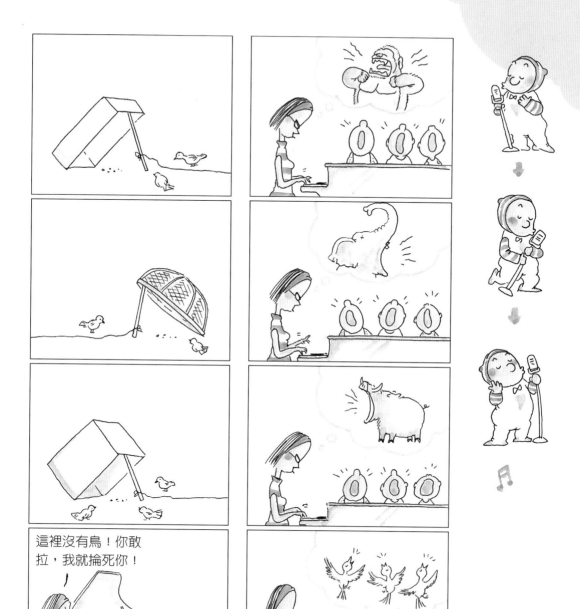

這裡沒有鳥！你敢
拉，我就掄死你！

151

我爸很偉大，為了救我
徒手打死三隻老虎……

演講比賽
題目：
我的爸爸

10

今天我要演講的是
「我的爸爸」。

演講比賽
題目：
我的爸爸

1

我爸更偉大，火車出軌
時他撐起整列車廂……

演講比賽
題目：
我的爸爸

15

我的爸爸是個偉大的
爸爸，他每天辛勤地
工作，提供我很好的
生活……

演講比賽
題目：
我的爸爸

1

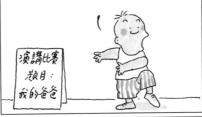
我爸才偉大，上次默默地解
救了全人類免於地震……

演講比賽
題目：
我的爸爸

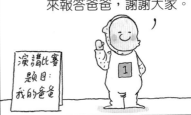
我要好好努力讀書，將來
在社會上做個有用的人，
來報答爸爸，謝謝大家。

演講比賽
題目：
我的爸爸

1

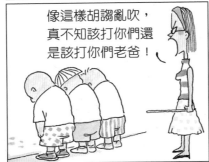
像這樣胡謅亂吹，
真不知該打你們還
是該打你們老爸！

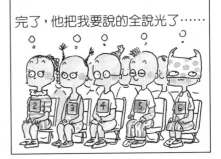
完了，他把我要說的全說光了……

如果全世界的學校都是由小孩教大人怎麼玩，那該有多好！

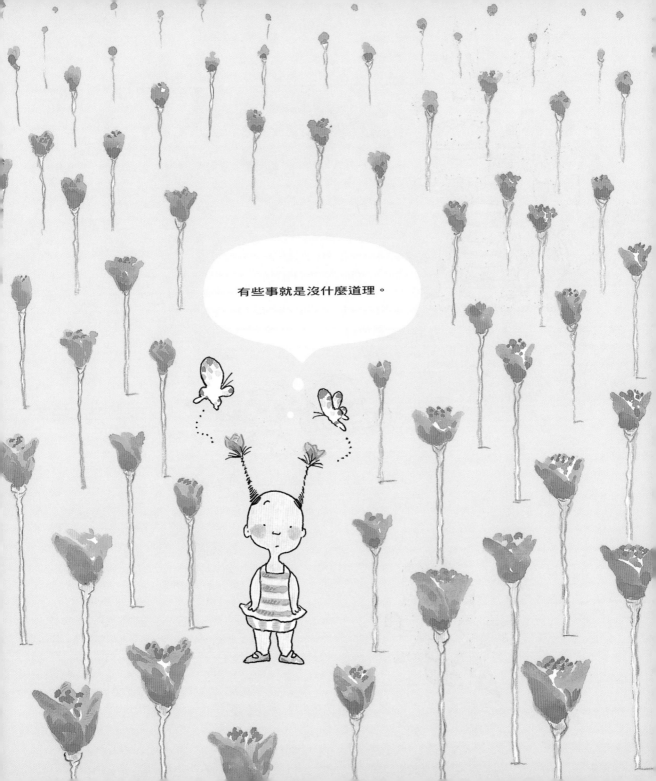

夢幻城市出現一隻可怕的怪獸，
正危及人類的生命……

此時，拯救無數人類的激光原子俠來了！

突然，最偉大的討厭飛俠來了！

最神奇的五毛超人來了！

最厲害的寶兒宇宙女來囉！

比賽滿分俠也為人類存亡而來了！

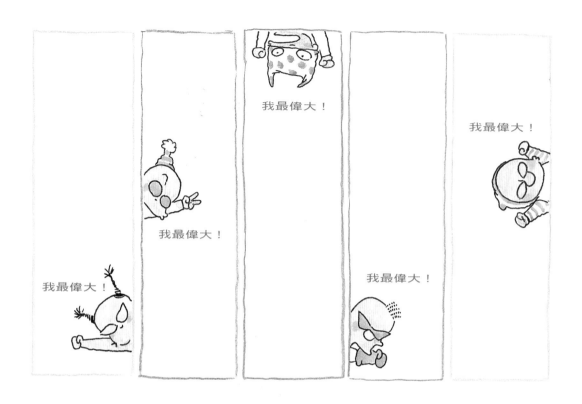

我最偉大！

我最偉大！

我最偉大！

我最偉大！

我最偉大！

我才是最偉大的！

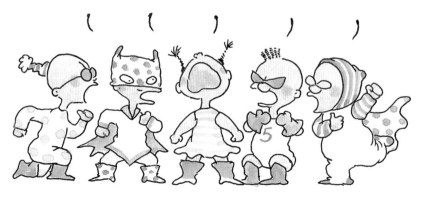

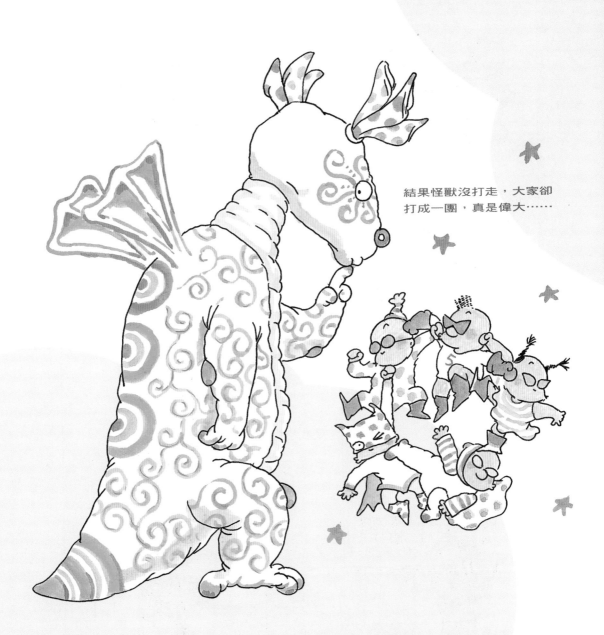

結果怪獸沒打走，大家卻
打成一團，真是偉大……

把討厭變石頭。

小孩的童話世界。

把寶兒變驢子。

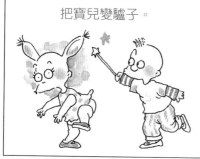

小孩的童話世界。

把披頭變不見。

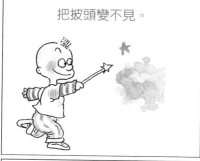

小孩的童話世界。

唉，還是老師棒子上的
星星比較多……

快把他們
變回來！

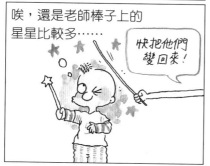

小孩的真實世界。

唯有讀書才能一飛沖天……

宇宙魔法師的帽子。

神奇魔法師的帽子。

飛天魔法師的帽子。

我的魔法師帽子⋯⋯

兒子,把絲襪還給媽咪!

如果我是穿牆人,就可以偷看電影。

可以偷改考卷答案。

老師

可以偷吃各種糖果。

雖然如此,但還是有些遺憾⋯⋯

狗仔,你要打手心還是屁股?

飛機只剩一具引擎，快把超重無用的物品丟棄！

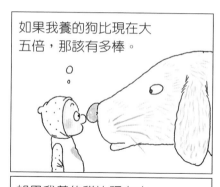

如果我養的狗比現在大五倍，那該有多棒。

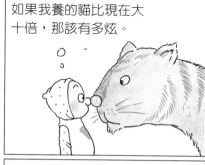

如果我養的貓比現在大十倍，那該有多炫。

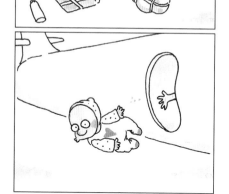

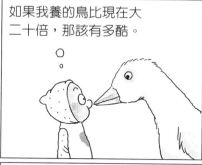

如果我養的鳥比現在大二十倍，那該有多酷。

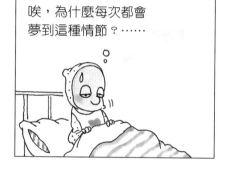

唉，為什麼每次都會夢到這種情節？……

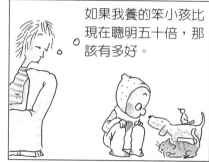

如果我養的笨小孩比現在聰明五十倍，那該有多好。

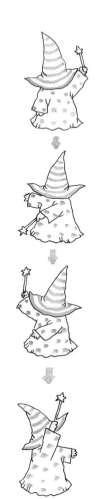

第一個願望要了糖果，第二個願望要了玩具。

剩下最後一個願望一定要謹慎使用。

一定要非常非常謹慎想清楚……

看樣子剩下的只能許一個不會老的願了……

神燈、神燈，我命令你讓我每次考試100分。

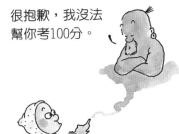

很抱歉，我沒法幫你考100分。

為什麼？你不是有求必應的精靈嗎？

我要是會考100分，現在我就不會做一個聽人命令的精靈了。

如果我有飛毯就能全世界跑了。

我的手指是金手指，
有點石成金的魔力。

如果我有聚寶盆就不必工作了。

除了可以把石頭變成金子，
其它任何東西都可以。

有這兩件寶物我就永遠逍遙啦！

太好了，我需要你這種
神奇的魔力。

老伯的左上第三顆要裝金牙。

似乎有點大材
小用……

如果有一天，星星從天上掉下來變成燈籠，白雲從天上掉下來變成地毯，彩虹從天上掉下來變成暖爐，只有變成沙發，月亮從天上掉下來變成暖爐，只有小孩子會住在裡面，而且他們一點都不覺得奇怪。

小孩的幸福定義是：
好好吃、好好睡、好好玩、好好哭和好好發呆，做這些事就覺得很幸福了。
大人的幸福定義是：
在以上那些事之外要努力去尋找的一種東西。

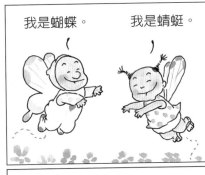

我是蝴蝶。　我是蜻蜓。

好美麗的蝴蝶。

我是蜜蜂。

聽說每一隻蝴蝶都是一個化身。

不，你是蒼蠅，蜜蜂翅膀不是這樣。

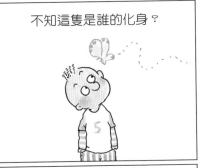

不知這隻是誰的化身？

唉，以後要好好上自然課……

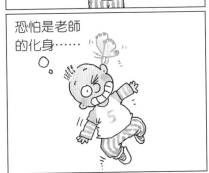

恐怕是老師的化身……

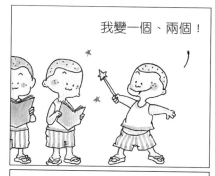

我變一個、兩個！

魔棒可以把五毛變成騾子，把狗仔變成兔子。

嚕

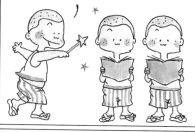

再變三個、四個！

哈，再把波波變成豬！

嚕

哈，魔法可以變無數個我來幫忙讀書。

咦？怎麼沒變成豬？

嚕 嚕

哇，但還是只有一個我能進教室考試……

可能如果已經是豬就沒法再變成豬了……

快樂對小孩來說是：住在糖果屋裡，床是水果蛋糕，枕頭是棉花糖，被子是巧克力餅乾，晚餐是冰淇淋。

幸福對小孩來說，就是你一直可以想像這種快樂。

●在小孩的世界裡，掃帚會飛，地毯會飛；大人的世界裡只有謊話滿天飛。

●小孩相信世上存在各種魔法，大人只相信世上存在憲法、刑法、民法及公司法。

●奇蹟在小孩身上發生。詭計在大人身上發現。

你就是那隻金雞，快生金雞蛋給我！

你就是童話中那隻會生金蛋的雞？

沒錯。

我今天感冒生不出金雞蛋，我讓我朋友給你生個金鴨蛋吧。

那還不快生金蛋給我！

也行，那就快生呀！

沒問題，按現在世界金價，一顆金蛋要5000元。

恭喜你又考了一個金鴨蛋！

這隻死雞應該被捉去燉雞湯⋯⋯

睡美人依然沉睡中……

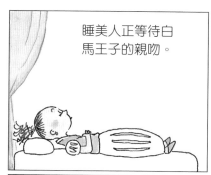

睡美人正等待白馬王子的親吻。

滾開，說過七矮人別來搗蛋！

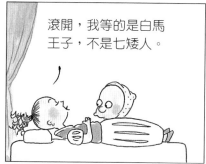

滾開，我等的是白馬王子，不是七矮人。

睡美人依然沉睡中，討厭也陷入昏迷中……

這樣講話真傷人。

● 很多小孩最想寫的信是給聖誕老人的信，最想打的電話是給小飛俠的電話，最想考的試是通過魔法師法力的考試。

● 如果小孩真的擁有神奇的魔法，會濫用的不是小孩而是父母。

●廁所有廁所小精靈，花園有花園小精靈，衣櫥有衣櫥小精靈，閣樓有閣樓小精靈，小精靈充斥在我們所有的空間——這就是小孩的想法。

●小精靈從來不會管教小孩，因為祂們知道小孩需要的是玩伴而不是小老師。

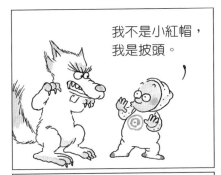

我不是小紅帽，我是披頭。

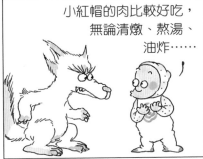

小紅帽的肉比較好吃，無論清燉、熬湯、油炸……

涼拌、紅燒都非常可口，而且軟中帶勁、油而不膩……

說得我都餓了……

白馬王子終於出現了。

Kiss

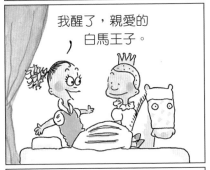

我醒了，親愛的白馬王子。

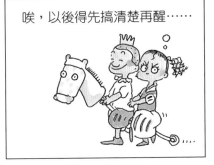

唉，以後得先搞清楚再醒……

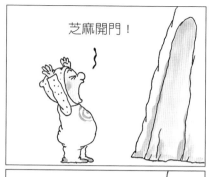

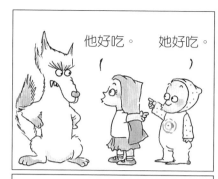

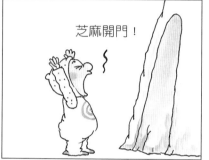

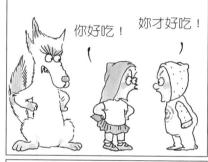

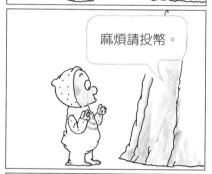

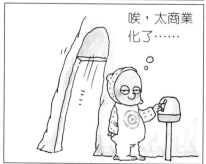

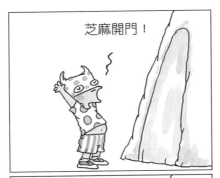

芝麻開門！

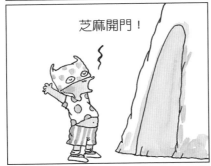

芝麻開門！

這個死孩子連
芝麻的門都要
惡作劇⋯⋯

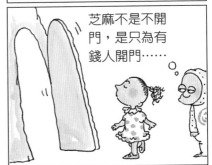

芝麻不是不開
門，是只為有
錢人開門⋯⋯

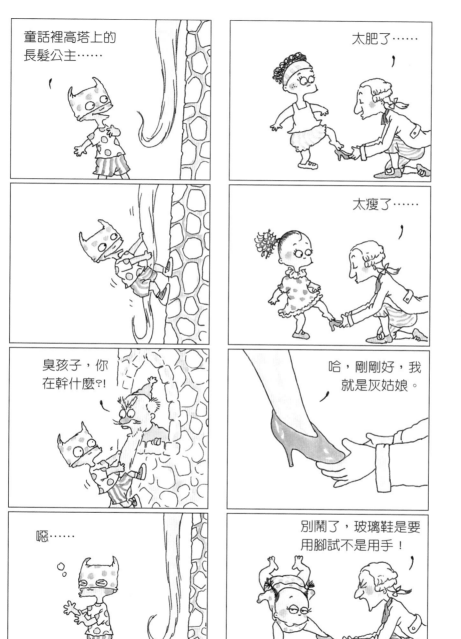

嗯……拔不出……

啊……

咿……拔不出……

咿……

哈，怎麼會拔不出？我輕輕一挑就出來了。

哇，石中劍終於拔起來了！

我又被陷害了……

這樣算不算？

左走十步…右走二十步…前轉三十步再直走四十步就會找到驚喜。

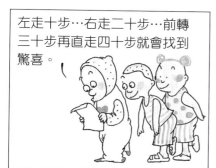

嗨，三隻小豬，你們好。

你們在聊什麼？
是不是在擔心大野狼？

沒有呀，什麼驚喜也沒找著……

別擔心屋子被大野狼吹倒，只要你們別吃那麼胖就行了。

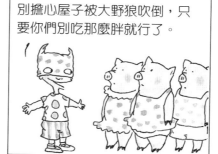

左走五步…右走三十…
哈，找到一堆不上課的小傢伙！

唉,老師的藏寶圖比較驚喜...

莫名其妙，我們和三隻小豬有什麼關連？

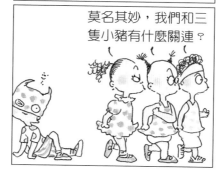

激光原子俠可以飛到
宇宙的盡頭。

消失已久的激光
原子俠又回來了。

激光原子俠可以潛至
地球的深處。

此次他面對的是一個
非常邪惡的怪物……

激光原子俠可以涉足
任何艱困的險境。

喂,披頭媽媽嗎?你的小孩又
在胡思亂想了。

但他就是無法進入
課業的領域……

還不快唸書!

真是一個邪惡
的怪物…

帥氣的激光原子俠⋯⋯

激光原子俠第一次發現自己有飛的超能力是在他三歲那一年。

英勇的激光原子俠⋯⋯

令人注目的激光原子俠⋯⋯

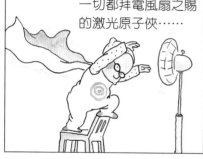

一切都拜電風扇之賜的激光原子俠⋯⋯

記住，你媽問起就說是你自己飛起來不是爸爸把你拋起來。

● 小孩比較關心有沒有鬼勝過有沒有神，比較想知道巫婆的樣子勝過未來老婆的樣子。

● 襪子一定有自己有腳會走，否則為什麼我老是只找得到單獨的一隻襪子？

——一個小孩如是說。

絕對小孩世界

母。

● 讓小小孩要相信童話故事的是父母，很久很久之後，讓大小孩千萬別相信童話故事的也是父

● 還好白雪公主遇上的是七矮人而不是七大人，否則白雪公主再也別想有童話了。

激光原子俠維護著宇宙的和平。

也維護著世界的和平。

更維護著萬物的和平。

但就是無法維護著父母的和平。

激光原子俠再度遭遇敵人猛烈的槍火……

雖然如此，但激光原子俠毫不閃躲……

因為他必須沿著子彈的方向找到那萬惡的歹徒……

找到了……

汽水超人能上山下海。

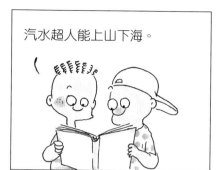

別救我，我要等汽水超人，救人後還會請喝汽水。

披薩天神能上天下地。

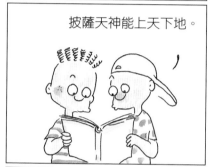

別管我，我要等披薩天神，救一人就送披薩優待券。

那激光原子俠呢？

別理我，我要等棒棒糖遊俠，救完還有糖吃。

他能上吐下瀉……

昨天吃太多……

唉……，超人行業也這麼競爭。

● 對小孩來說，大海就像一個大浴缸，只是想要放光水比較麻煩。

● 火車為什麼不能飛天？汽車為什麼不能下海？輪船為什麼不能上山？對孩子而言，世界是沒有限制的。

絕對小孩世界

小孩就是一個時代，大人只是一個時鐘。

每個小孩都是幸運天使，直到大人用自己沉重的煩惱讓他們墜落凡間。

每個小孩都希望有條毯子，冷時可蓋，熱時可舖，無聊時可坐著飛走。

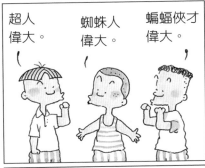

超人偉大。

蜘蛛人偉大。

蝙蝠俠才偉大。

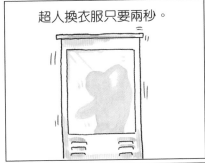

超人換衣服只要兩秒。

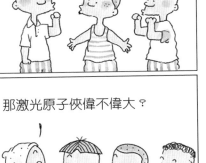

那激光原子俠偉不偉大？

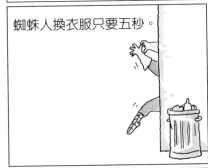

蜘蛛人換衣服只要五秒。

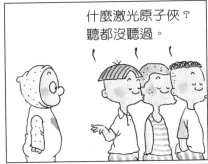

什麼激光原子俠？聽都沒聽過。

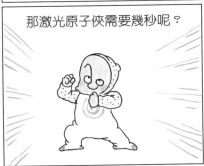

那激光原子俠需要幾秒呢？

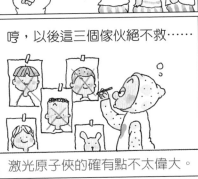

哼，以後這三個傢伙絕不救……

激光原子俠的確有點不太偉大。

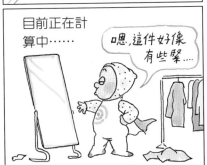

目前正在計算中……

嗯，這件好像有些緊……

據說激光原子俠從不以正面示人。

激光原子俠，你為什麼這麼矮？

激光原子俠，你為什麼這樣胖？

激光原子俠，你為什麼身上有怪味？

據說那次之後，激光原子俠從不以背面示人。

我是絕不可能像超人或蜘蛛人一樣愛上被救的人……

帶我離開大人世界。

這是普通的我。

帶我離開大人世界。

這是不普通的我。

帶我離開大人世界。

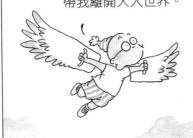

有時我常常搞不清我到底該做哪個我？

今天比較沒有想像力，所以還是坐公車離開大人世界吧。

但父母、老師倒是很清楚該找哪個我……

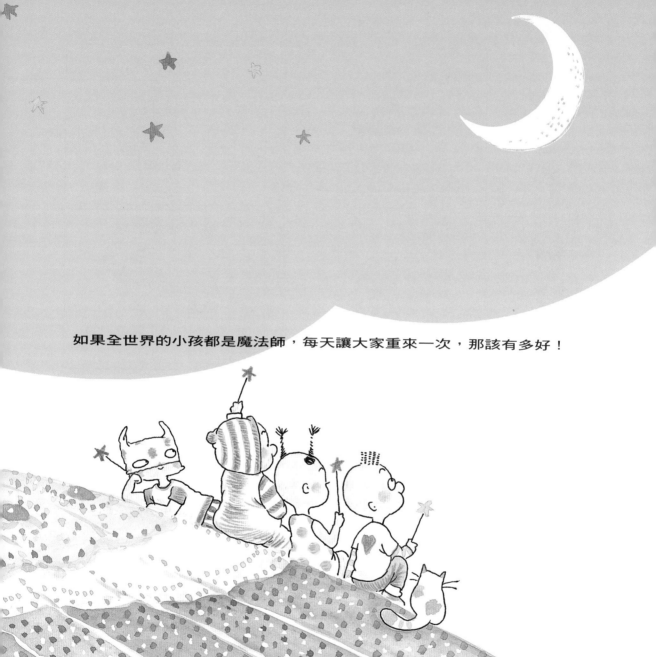

如果全世界的小孩都是魔法師，每天讓大家重來一次，那該有多好！

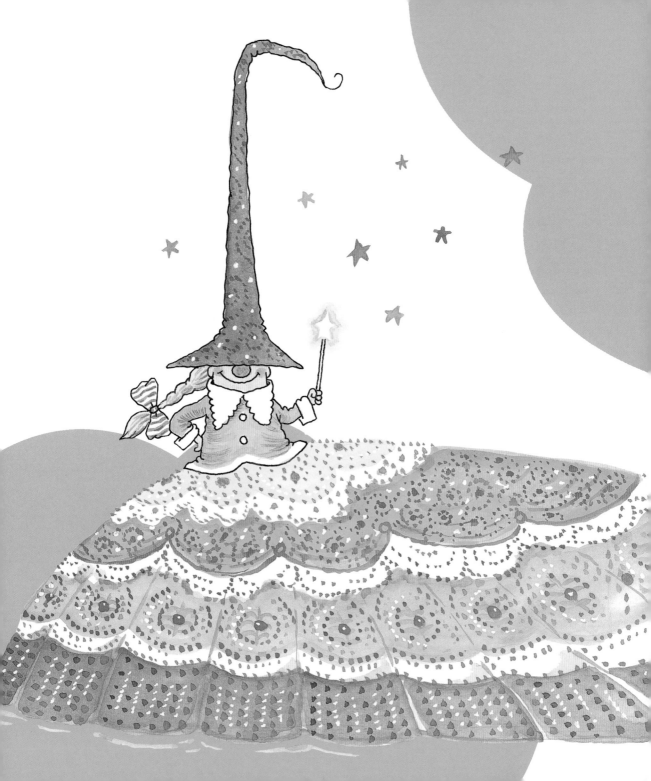

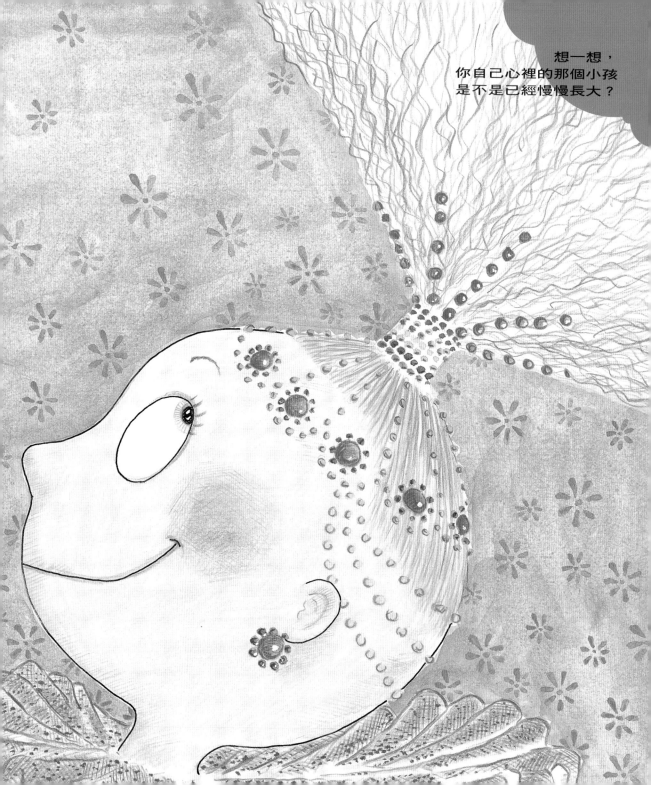

想一想，
你自己心裡的那個小孩
是不是已經慢慢長大？

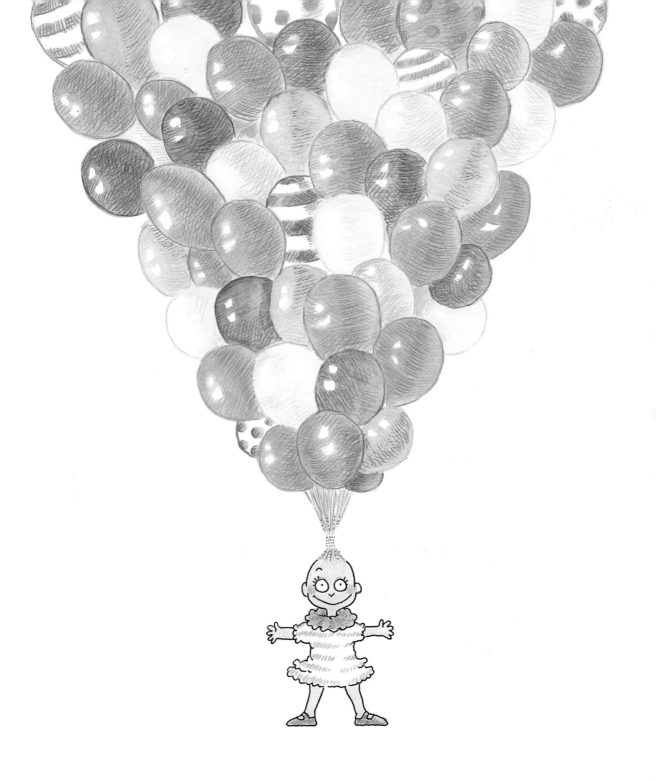

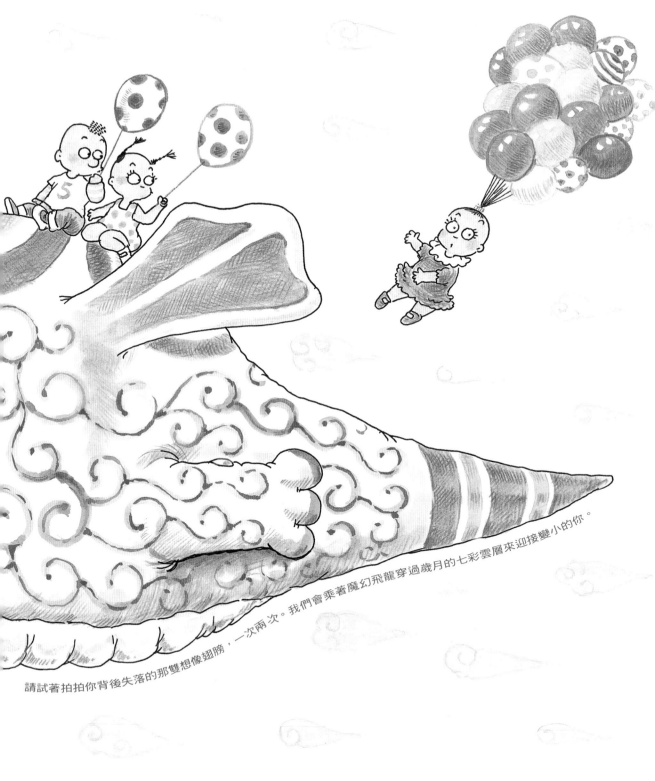

請試著拍拍你背後失落的那雙想像翅膀，一次兩次。我們會乘著魔幻飛龍穿過歲月的七彩雲層來迎接變小的你。

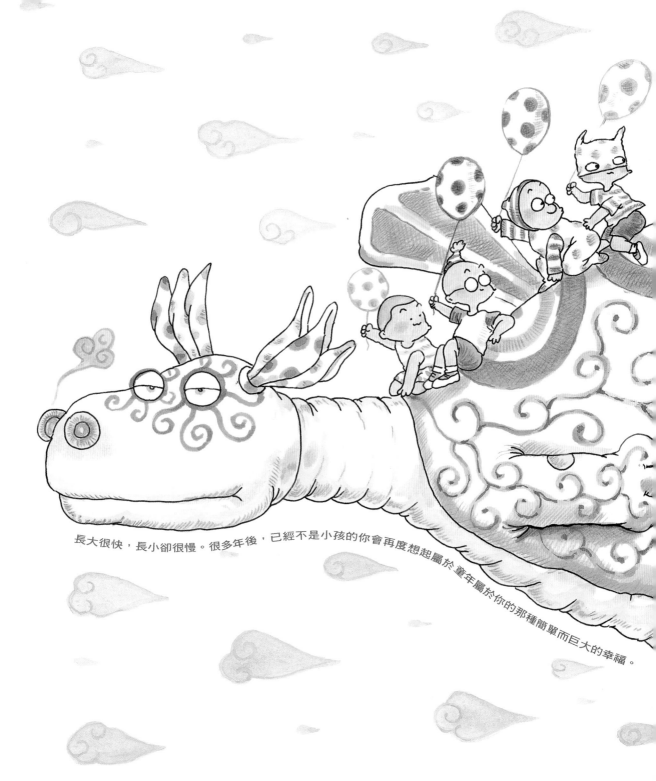

長大很快，長小卻很慢。很多年後，已經不是小孩的你會再度想起屬於童年屬於你的那種簡單而巨大的幸福。

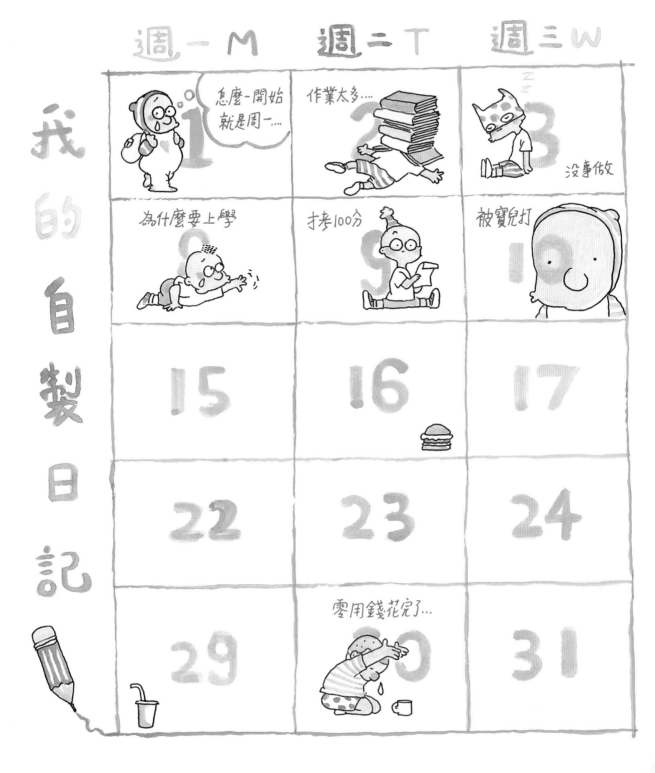

朱德庸作品集
27

絕對小孩
2

作　者—朱德庸

編輯顧問—馮曼倫

美術設計—張瑜卿

主編—林怡君

編　輯—何曼瑄

董事長
發行人—孫思照

總經理—莫昭平

總編輯—林馨琴

出版者—時報文化出版企業股份有限公司

10803台北市和平西路三段二四○號五樓

發行專線—(○二)二三○六—六八四二

讀者服務專線—○八○○—二三一—七○五 • (○二)二三○四—七一○三

讀者服務傳真—(○二)二三○四—六八五八

郵撥—一九三四四七二四時報文化出版公司

信箱—台北郵政七九～九九信箱

時報悅讀網—http://www.readingtimes.com.tw

電子郵件信箱—comics@readingtimes.com.tw

法律顧問—理律法律事務所陳長文律師、李念祖律師

印　刷—詠豐印刷有限公司

初版一刷—二○○八年十二月二十二日（累計印量二○○○○本）

定　價—新台幣二八○元

（本書如有缺頁、破損、倒裝、請寄回更換）

◎行政院新聞局局版北市業字第八○號
版權所有 • 翻印必究

國家圖書館出版品預行編目資料

絕對小孩2 / 朱德庸作. — 初版. —
　臺北市：時報文化, 2008[民97]
　面；　公分—（朱德庸作品集）27

ISBN 978-957-13-4954-1(平裝)

947.41　　　　　　　　97021158

絕對小孩要升三年級囉，
請你期待《絕對小孩》第三集哦！